動畫大神 **加加美高浩** 教你畫出絕妙好手

神之手・續

加々美高浩がもっと全力で教える「スゴい手」の描き方

HOW TO DRAW AWESOME HANDS

動畫大神不藏私分享
抓住眼球的作畫神技

加加美高浩 著

知名漫畫家
韋宗成 審訂 謝薾鎂 譯

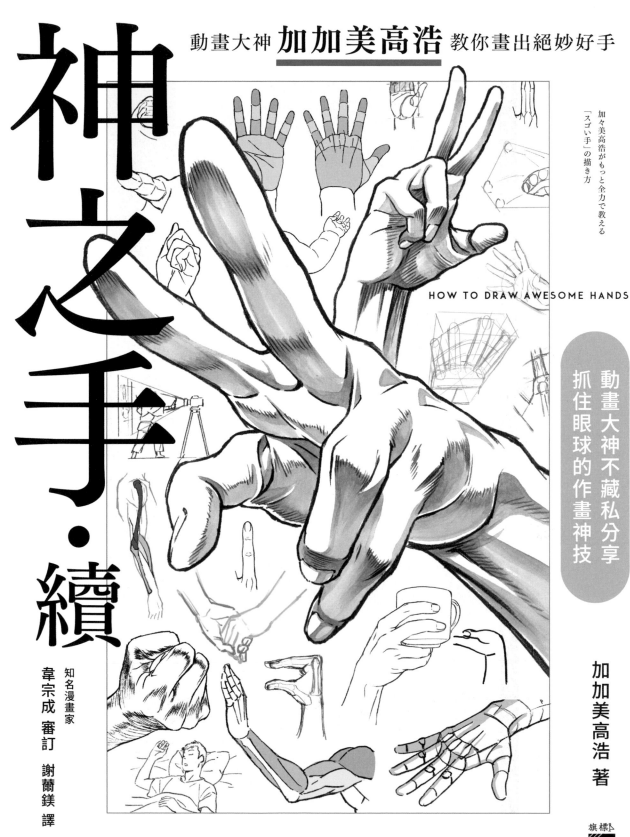

SB Creative

旗標 FLAG

作者簡介

加加美高浩

超絕技巧派動畫師。

擁有高超的作畫技巧，尤其是手的畫法受到觀眾高度肯定。在擔任作
畫監督的《遊戲王－怪獸之決鬥》(遊☆戲☆王デュエルモンスターズ)
中，以高超技巧賦予每個角色不同的手部詮釋與美麗的畫作，從此誕
生了無數追隨加加美老師的「手迷」。

加加美老師曾參與許多知名動畫作品，擔任人物設計或總作畫監督的
工作，包括《遊戲王－次元的黑暗面》(遊☆戲☆王 THE DARK SIDE
OF DIMENSIONS)、《楚楚可憐超能少女組》(絶対可憐チルドレン)、
《死亡筆記本》(Death Note) 等。著有《神之手：動畫大神
加加美高浩的繪手神技》(加々美高浩が全力で教える「手」の描き方)。

■ 特別專欄〈動畫職人座談會〉與談人
貝澤幸男
置鮎龍太郎

■ 手部模特兒
寺島絵里香

■ 攝影
谷井功
遠藤千騎

■ 日文版封面設計
西垂水敦、松山千尋 (krran)

■ 日文版教學影片製作
伊藤孝一

■ 日文版企劃、內文版面設計、DTP、編輯
秋田綾 (株式会社 Remi-Q)

■ 日文版企劃、編輯
杉山聡

序

拿起這本書的各位讀者,初次見面,你好!如果你是之前就有看過我作品的讀者,好久不見了!我是加加美高浩。

這本書是延續我前一本書:《神之手:動畫大神加加美高浩的繪手神技》,以「畫手」為主題的第2本著作。因為前作獲得廣大好評,所以決定出版續作。這都是拜支持《神之手》的各位讀者所賜。真的很謝謝你們。

我的前一本書偏重於手的基本畫法,本書則是以畫出更有魅力的「絕妙好手」為主題。若想知道「加加美高浩流」的基本畫法,前作已有詳細的介紹;續作的這本書,是把重點放在「更有效地展現手部魅力」的畫法。我認為善用手的畫法,就能夠營造出豐富多樣的效果,例如表現情感、凸顯戲劇張力、視線引導……等。透過描繪全身的姿勢、構圖、動線、線條的畫法等各種方式,都能讓手看起來更有魅力、更令人印象深刻。

在這本書中,除了會簡單介紹手部的基本形態、活用草圖來畫手的方法,也會仔細解說前作尚未提及的「手臂」的畫法,以及添加陰影的方式。

手臂和手相連,所以要一起畫,但是如果這麼說的話,肩膀也是、頭也是、腰也是……。如果要繼續想下去的話,牽涉的部位會越來越廣,因此本書只畫到手臂為止。我將會用一整章的篇幅,解說如何描繪手臂與陰影來提升手的魅力。

此外,我在前作的序中也曾說過,我的畫手技法完全是自成一派,可能會有些讓讀者覺得不合理或無法用人體素描等美術解剖學來說明的地方。不過,在動畫或插畫的實務工作中,經常會用到省略或變形等非寫實的表現,本書要介紹的正是這種「加加美高浩流」的畫手表現技法。

想想看,如果分鏡畫面中只看到手而看不到臉,有辦法表現出「懊悔」的情緒嗎?如何透過畫面的安排去營造緊張的氣氛?如何透過作畫的方法強調魄力?如何用手凸顯個性?如果各位讀者在讀過本書後,能多少拓展自己的表現方式,學會如何強調或抑制想呈現的效果,那就太好了。

加加美 高浩

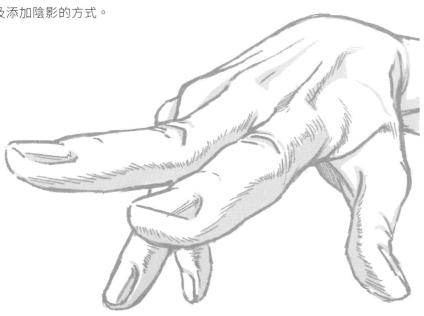

本書的使用方法

本書的架構說明

這本書是動畫師加加美高浩撰寫的「絕妙好手」描繪技法，將會介紹前作尚未提及的「手臂」畫法以及陰影的添加技巧，以及如何運用上述技法，畫出令觀眾瞬間烙印心底之「絕妙好手」的訣竅。

CHAPTER 1　手與手臂的基本畫法

本章將會解說手與手臂的基本畫法、容易畫錯的手臂形狀、不同年齡與性別的手臂畫法。首先請從手的 3 種草稿畫法與手臂的草稿畫法開始學起吧！

CHAPTER 2　添加陰影的方法

本章主要解說陰影的基本畫法、適合不同性別的陰影表現方式、不同光源造成的陰影差異等，想要營造立體感不可不知的各種陰影添加方法。

CHAPTER 3　絕妙好手的描繪技法

怎麼畫才能稱得上是絕妙好手？本章將會深入解說四大表現重點：「自然的手」、「戲劇化的手」、「有魄力的手」、「強調手的構圖」，只要你深入理解，即可畫出令人驚豔的絕妙好手。

在本書的最後，還安排了特別專欄〈動畫職人座談會〉。這篇專欄收錄了本書的作者加加美高浩老師、動畫導演貝澤幸男老師、聲優鮎龍太郎老師等三位動畫職人的珍貴對談記錄。本書的附錄中，還提供加加美高浩老師親自監製的「手勢照片素材集」，有別於前作，這次也有收錄女性的手勢照片。

關於本書附錄

在本書的附錄中，特別提供了作者親自錄製的兩段「教學影片」(線上觀看)，以及「手勢照片素材集」和「練習用線稿」等相關檔案。觀看與下載的方法請參照 p.138。

附錄1 教學影片

附錄2 手勢照片素材集

附錄3 練習用線稿

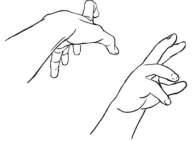

關於臨摹

本書非常歡迎讀者使用書上的素材來臨摹和練習畫各種手勢。我們也歡迎讀者將第 1～3 章的臨摹成果公開在自己的 Twitter(已更名為 X) 或 Instagram 等社群平台，但是在發表時請務必註明是臨摹自本書。

頁面結構說明

圖說　針對每張插圖仔細解說作畫的重點與技巧

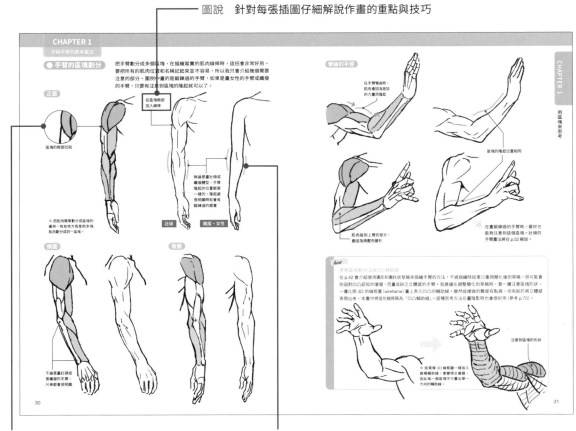

放大圖　會將插圖的細節局部放大以便解說

解說線　作者會使用不同顏色的解說線，以便分別解說直線與曲線

━━━━━ 表示直線的解說線　　　　⌒ 表示隆起的解說線
　　　　表示曲線的解說線　　　　──→ 表示移動或伸展的方向

圖示與標記的閱讀方法

迴紋針標記
補充說明平常作畫時需要思考或注意的地方。

hint
hint 標記
除了內文的解說之外，作者再額外介紹其他實用的畫法或技巧。

Column
Column 標記
解說畫手的相關小訣竅，或是補充說明不同的表現手法。

STEP UP!
STEP UP 標記
解說更進階的技巧與思考方法。

OK：好的範例，或是將 NG 範例改善之後的範例
NG：不好看的範例
馬馬虎虎：雖然看起來沒問題，但是應該可以更好的範例

光源的位置

　　　　光源　　　　　　光源　　　　　　光源

一般的光源　　　來自前方的光源　　　來自後方的光源

CONTENTS

CHAPTER 1　手與手臂的基本畫法　　　　　　　　　　　9

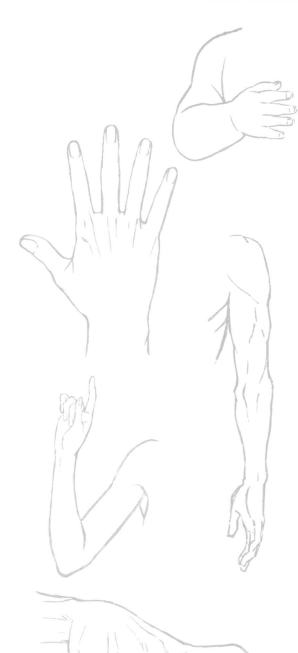

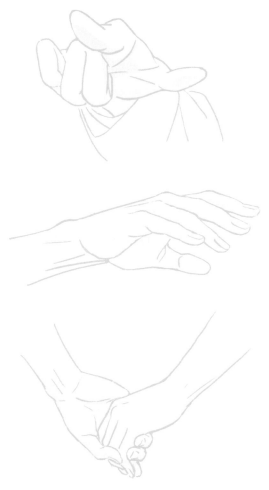

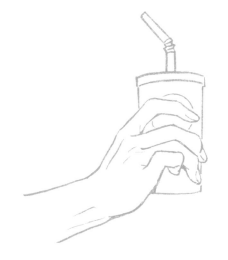

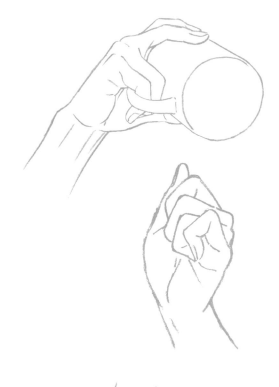

CHAPTER1

手與手臂的
基本畫法

第一章會先介紹描繪手與手臂時的重點部位與可動
範圍等結構。接著將會解說 3 種不同的草稿畫法，
以及使用圓形和圓柱體的草稿線來畫手臂的方法。

手與手臂的基本結構

開始畫手之前,建議先理解手的各部位名稱、形狀、大小等重點部分。

● 手的各部位　　先來看看手的各部位名稱與特徵吧!

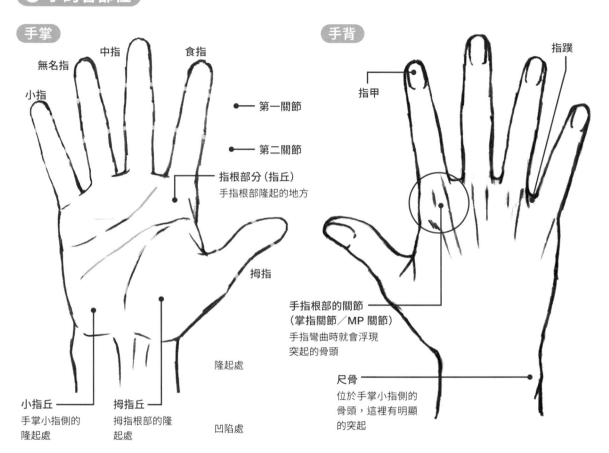

手掌

無名指
中指
食指
小指

第一關節
第二關節
指根部分(指丘)
手指根部隆起的地方

拇指

隆起處

小指丘
手掌小指側的隆起處

拇指丘
拇指根部的隆起處

凹陷處

手背

指甲
指蹼

手指根部的關節
(掌指關節/MP 關節)
手指彎曲時就會浮現突起的骨頭

尺骨
位於手掌小指側的骨頭,這裡有明顯的突起

肌腱、骨頭與肌肉

手掌有肌腱與肌肉,手背則是肌腱附著於骨頭上。這些肌腱、骨頭、肌肉都是描繪手部的關鍵結構。

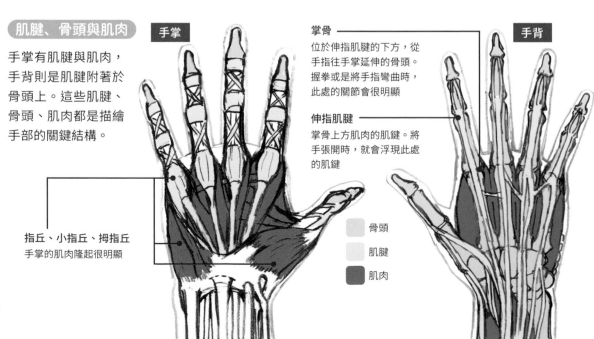

手掌

手背

掌骨
位於伸指肌腱的下方,從手指往手掌延伸的骨頭。握拳或是將手指彎曲時,此處的關節會很明顯

伸指肌腱
掌骨上方肌肉的肌鍵。將手張開時,就會浮現此處的肌鍵

指丘、小指丘、拇指丘
手掌的肌肉隆起很明顯

骨頭
肌腱
肌肉

● **手臂的各部位**　接著來看看手臂的重點部位名稱與特徵。手臂上的肌肉會比骨頭更明顯，以下將會介紹畫手臂時重要的肌肉。

正面

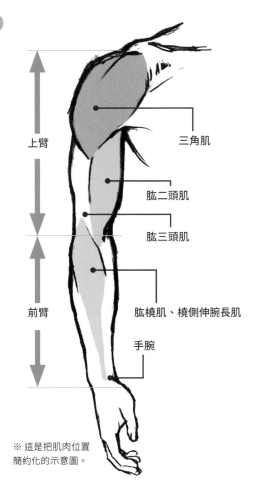

上臂

三角肌

肱二頭肌

肱三頭肌

前臂

肱橈肌、橈側伸腕長肌

手腕

※ 這是把肌肉位置
簡約化的示意圖。

背面

手肘

尺骨

Column 臉與手的大小比例

手掌的大小差不多是眉毛上緣到下巴的長度，或是稍大一點。
畫手掌的時候，建議要依照體格去調整比例。如果是畫小孩，
手會比臉還要小；如果是畫體格壯碩的男性，手相對也會畫得
比較大。女生的手我也會畫得比臉小，藉此強調可愛的感覺。

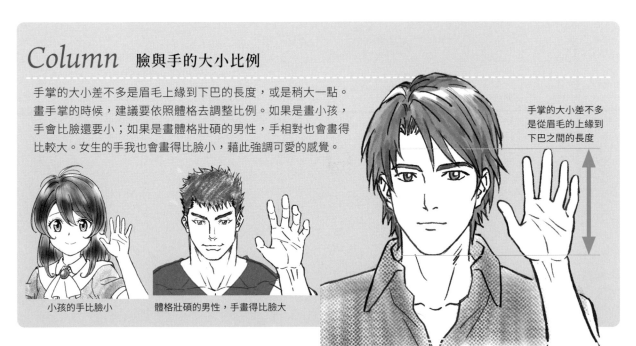

手掌的大小差不多
是從眉毛的上緣到
下巴之間的長度

小孩的手比臉小　　　體格壯碩的男性，手畫得比臉大

● 手與手臂的比例

接著來看看手與手臂的比例吧！包括手指、手掌、手臂的長度，以及關節的位置等。這部分可能會因人而異，因此我僅介紹大概的比例。

手指與手掌的比例

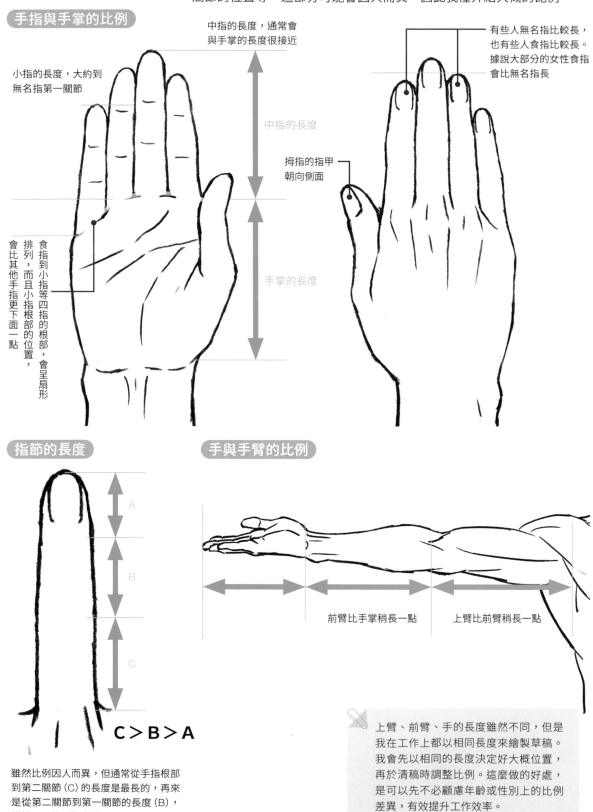

中指的長度，通常會與手掌的長度很接近

小指的長度，大約到無名指第一關節

食指到小指等四指的根部排列，而且小指根部的位置，會呈扇形

會比其他手指更下面一點

中指的長度

手掌的長度

有些人無名指比較長，也有些人食指比較長。據說大部分的女性食指會比無名指長

拇指的指甲朝向側面

指節的長度

C > B > A

雖然比例因人而異，但通常從手指根部到第二關節（C）的長度是最長的，再來是從第二關節到第一關節的長度（B），從第一關節到指尖的長度（A）最短

手與手臂的比例

前臂比手掌稍長一點　　上臂比前臂稍長一點

上臂、前臂、手的長度雖然不同，但是我在工作上都以相同長度來繪製草稿。我會先以相同的長度決定好大概位置，再於清稿時調整比例。這麼做的好處，是可以先不必顧慮年齡或性別上的比例差異，有效提升工作效率。

● 手指的形狀

手指指尖通常會比手指根部細一點，手掌和手背的手指剖面形狀也不同。描繪手指時，通常會簡化為圓柱體，你可以在畫草稿時先想成圓柱體，等清稿時再仔細觀察粗細並調整形狀，這樣畫出來的手指就會更加逼真。

手指的粗細

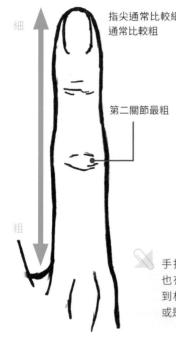

細

粗

指尖通常比較細，指根通常比較粗

第二關節最粗

手指的形狀因人而異，也有些人的手指從指尖到根部幾乎都一樣粗，或是只有關節特別突出。

與拇指的比較

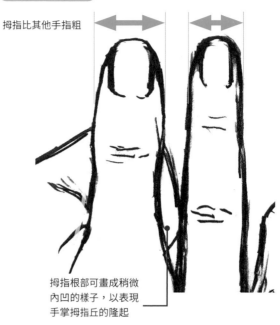

拇指比其他手指粗

拇指根部可畫成稍微內凹的樣子，以表現手掌拇指丘的隆起

手指的剖面

右圖是根據手指剖面的形狀，拉出輔助線的圖例。手指剖面上方是呈現平整而略帶傾斜的「八」字形，下面是橢圓的形狀。

上面是平的

下面是橢圓

手指的剖面

手背這一面的手指

加入剖面的輔助線

從各種角度來觀察手指吧！

俯角

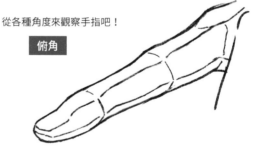

仰角

正面上方

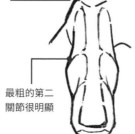

最粗的第二關節很明顯

正前方

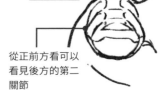

從正前方看可以看見後方的第二關節

手指關節的表現 手指彎曲時關節會突起，最常見的畫法是畫一條橫線。不過，這種畫法會如同下面的「馬馬虎虎範例」，看起來不夠立體。我建議像右邊的「OK 範例」一樣注意到關節的骨頭，就能表現出立體感。

馬馬虎虎

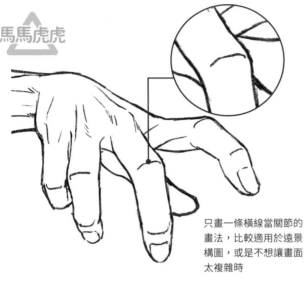

只畫一條橫線當關節的畫法，比較適用於遠景構圖，或是不想讓畫面太複雜時

OK

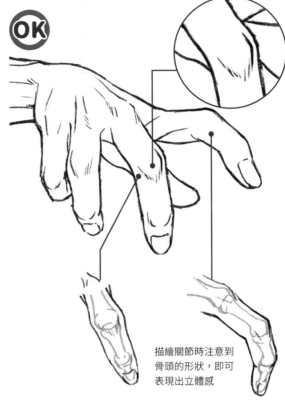

描繪關節時注意到骨頭的形狀，即可表現出立體感

 若要讓手指的關節更加逼真，可在關節兩側畫出皺紋。不過如果畫太多皺紋，看起來會像高齡者的手，所以我通常不會畫得太細。繪畫是自由的，請依個人喜好去畫即可。

● 手背的形狀

手背並不是一個筆直平整的面，而會稍微帶有彎曲弧度。因此，從斜側面看手背的時候，可能會看不太到後面的手指。

從正面看，手背是帶有彎曲弧度的

看不見食指的根部，被中指遮住了

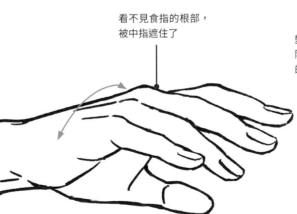

變成俯角時，只能隱約看到後面手指的關節

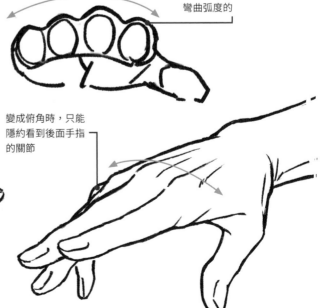

● 手指的接法

手掌和手背，不同角度所能看到的手指長度是
不一樣的。建議把手指的銜接面想像成斜角，
會比較容易理解其構造。

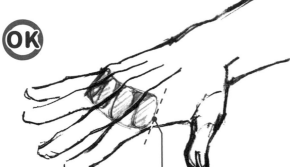

衒接面帶有傾斜角度

筆直地接在一起是
NG 的畫法

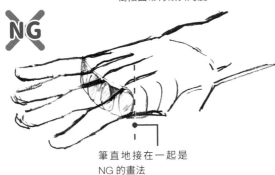

若從手掌那一面來看，會
覺得手指的長度是到這裡

若從手背的那一面
來看，會覺得手指
的長度是到這裡

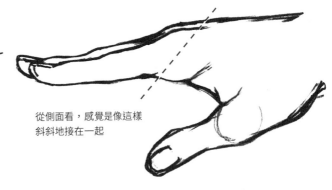

從側面看，感覺是像這樣
斜斜地接在一起

hint

骨頭的位置

在描繪手的凹凸感時，如果能注意到骨頭的位置，
就可以表現出自然的立體感。像是我在畫的時候，
就會特別仔細描繪手指的根部和手背的骨頭。

手背的骨頭和肌腱
尤其明顯，描繪的
時候更要仔細觀察

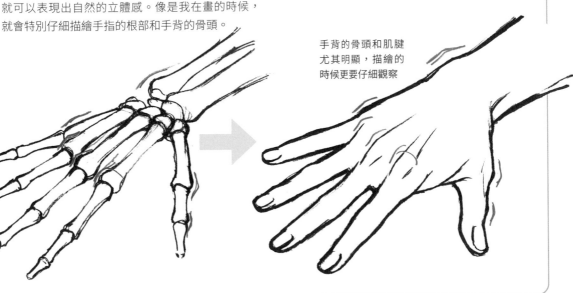

● **手肘的形狀**

手肘是手臂骨頭和肌肉凸出的部分。手臂彎曲時和自然垂下時的手肘
其實看起來是不一樣的，以下就從各種角度來觀察吧！

自然垂下的手臂

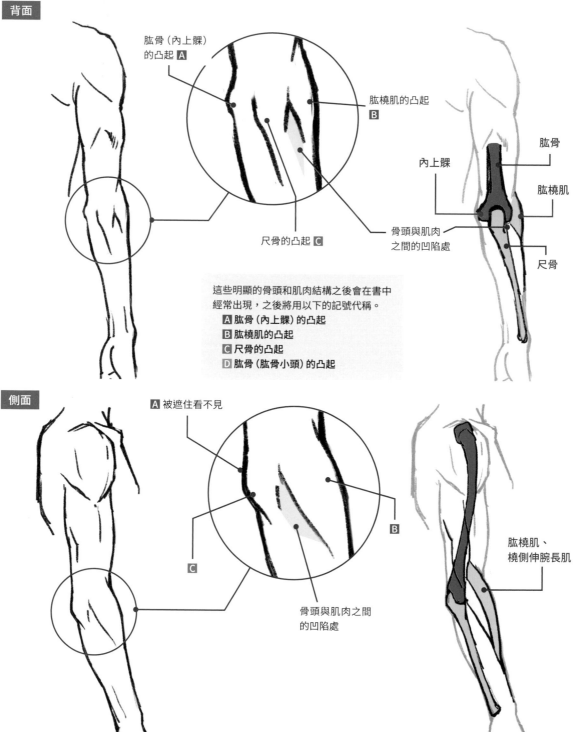

背面

肱骨（內上髁）
的凸起 A

肱橈肌的凸起 B

尺骨的凸起 C

肱骨

內上髁

肱橈肌

骨頭與肌肉
之間的凹陷處

尺骨

這些明顯的骨頭和肌肉結構之後會在書中
經常出現，之後將用以下的記號代稱。
A 肱骨（內上髁）的凸起
B 肱橈肌的凸起
C 尺骨的凸起
D 肱骨（肱骨小頭）的凸起

側面

A 被遮住看不見

B

C

骨頭與肌肉之間
的凹陷處

肱橈肌、
橈側伸腕長肌

彎曲的手臂 – 正面 –

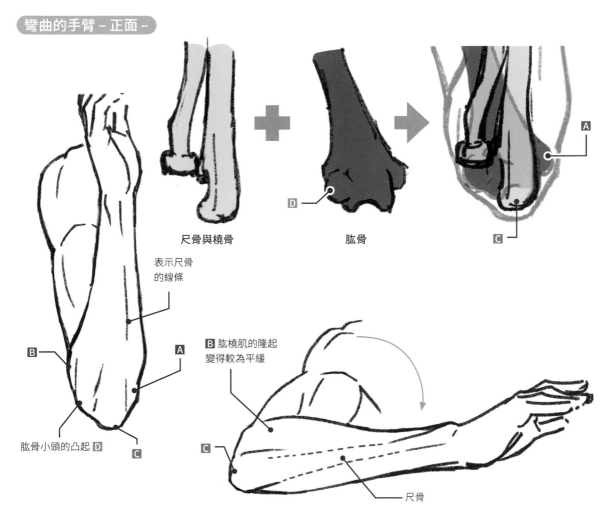

尺骨與橈骨

肱骨

A

D

C

表示尺骨
的線條

B 肱橈肌的隆起
變得較為平緩

B

A

肱骨小頭的凸起 D

C

C

尺骨

尺骨

hint

手肘彎曲時的尺骨外觀
手肘彎曲和伸直時，形狀會改變。
尤其是尺骨周圍的外觀，差異尤其
明顯。手肘彎曲時尺骨明顯凸出，
手肘伸直時則因尺骨周圍凹陷，會
使尺骨看起來呈凸出狀。

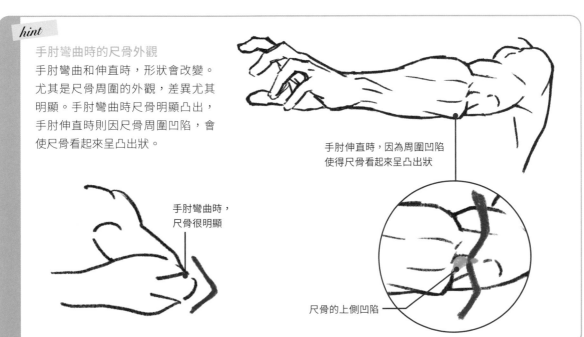

手肘伸直時，因為周圍凹陷
使得尺骨看起來呈凸出狀

手肘彎曲時，
尺骨很明顯

尺骨的上側凹陷

彎曲的手臂 – 側面 –

內側

外側

彎曲的手臂 – 背面 –

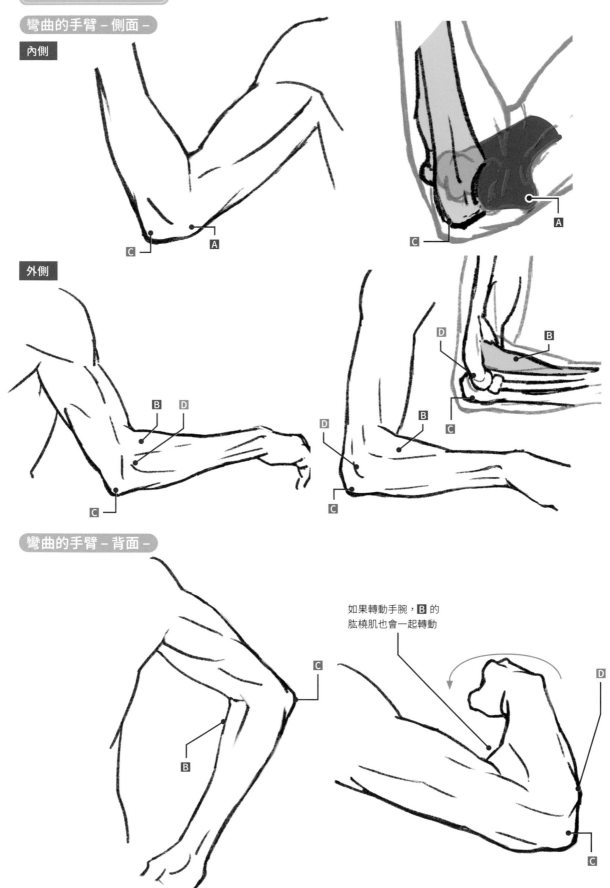

如果轉動手腕，**B** 的肱橈肌也會一起轉動

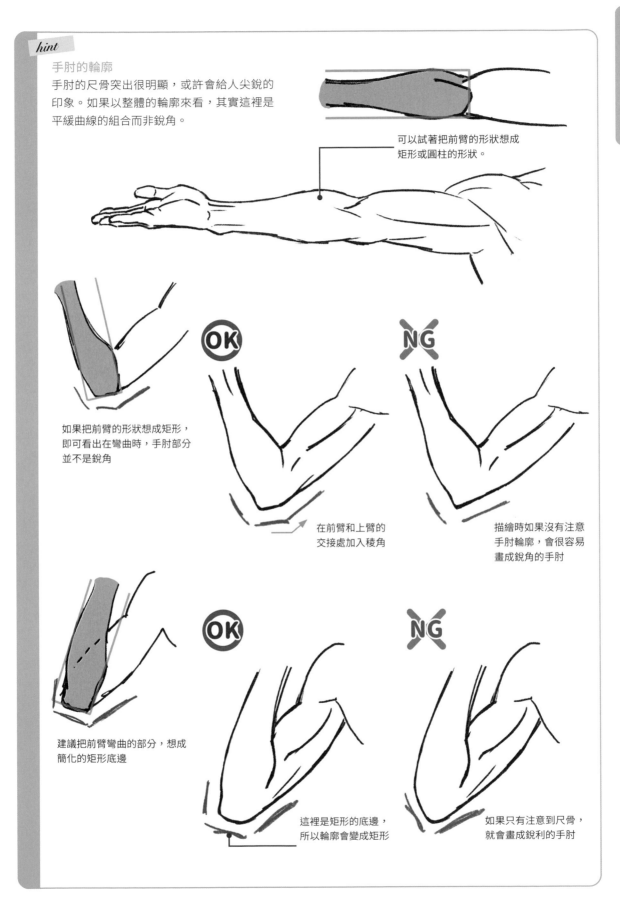

hint

手肘的輪廓

手肘的尺骨突出很明顯，或許會給人尖銳的
印象。如果以整體的輪廓來看，其實這裡是
平緩曲線的組合而非銳角。

可以試著把前臂的形狀想成
矩形或圓柱的形狀。

如果把前臂的形狀想成矩形，
即可看出在彎曲時，手肘部分
並不是銳角

OK

在前臂和上臂的
交接處加入稜角

NG

描繪時如果沒有注意
手肘輪廓，會很容易
畫成銳角的手肘

建議把前臂彎曲的部分，想成
簡化的矩形底邊

OK

這裡是矩形的底邊，
所以輪廓會變成矩形

NG

如果只有注意到尺骨，
就會畫成銳利的手肘

19

手與手臂的可動範圍

手與手臂有許多關節。以下要來觀察它們是如何彎曲的,以及對應的可動範圍。

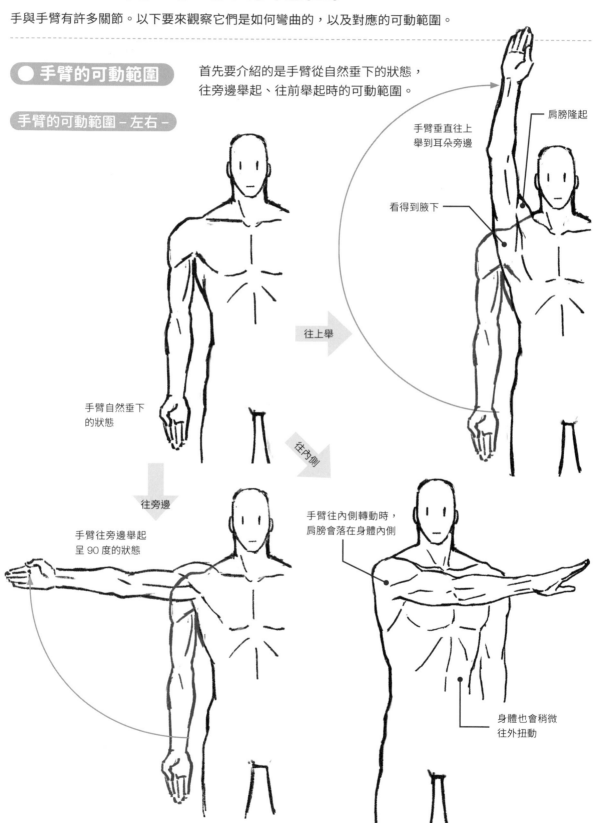

● **手臂的可動範圍**　　首先要介紹的是手臂從自然垂下的狀態,
往旁邊舉起、往前舉起時的可動範圍。

手臂的可動範圍－左右－

手臂垂直往上
舉到耳朵旁邊

肩膀隆起

看得到腋下

往上舉

手臂自然垂下
的狀態

往內側

往旁邊

手臂往旁邊舉起
呈 90 度的狀態

手臂往內側轉動時,
肩膀會落在身體內側

身體也會稍微
往外扭動

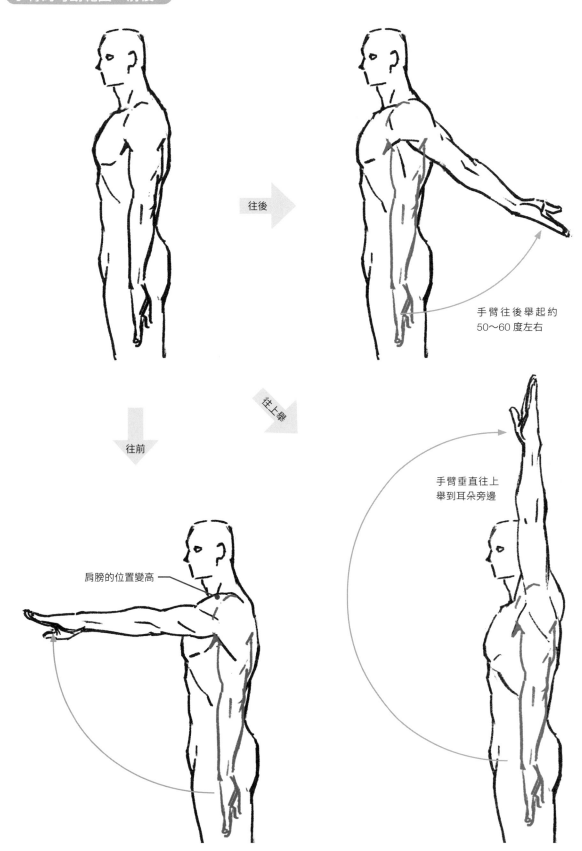

手臂的可動範圍 – 前後 –

往後

手臂往後舉起約
50～60 度左右

往上舉

往前

肩膀的位置變高

手臂垂直往上
舉到耳朵旁邊

21

前臂的可動範圍

手臂往上舉到肩膀的高度

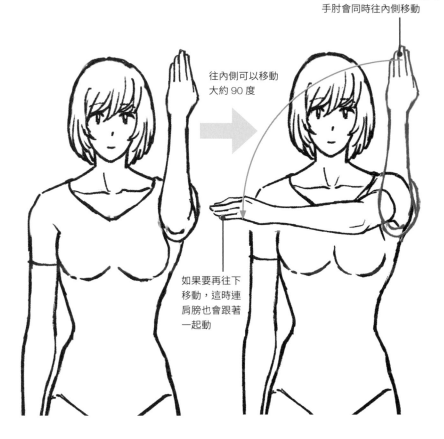

往外側幾乎動不了。移動時，手肘會同時往內側移動

往內側可以移動大約 90 度

如果要再往下移動，這時連肩膀也會跟著一起動

只抬起前臂

動作和手臂往上舉到肩膀時相同

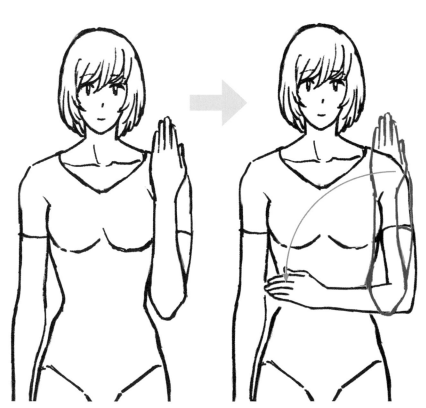

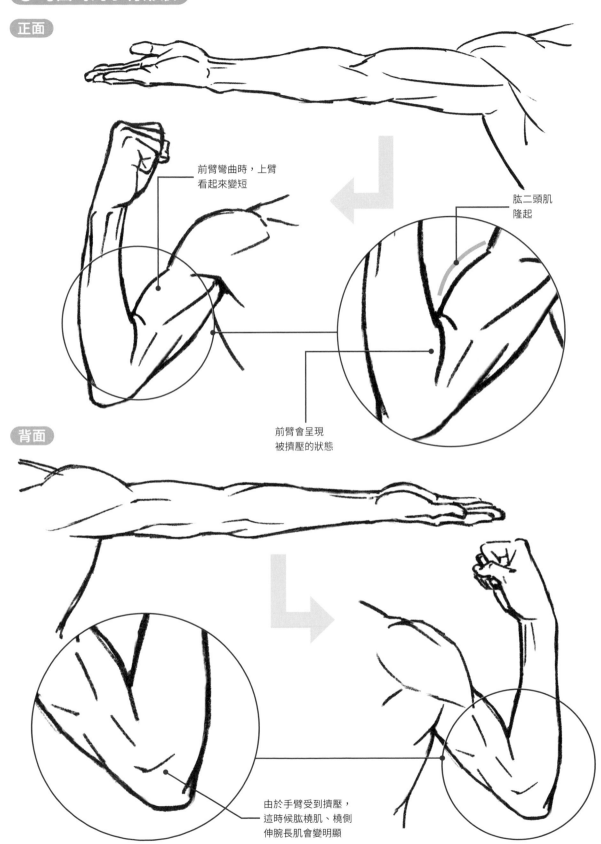

● **彎曲時的手臂形狀**　來看看手臂彎曲時，肌肉受到擠壓的部份與隆起的部分。

正面

前臂彎曲時，上臂
看起來變短

肱二頭肌
隆起

前臂會呈現
被擠壓的狀態

背面

由於手臂受到擠壓，
這時候肱橈肌、橈側
伸腕長肌會變明顯

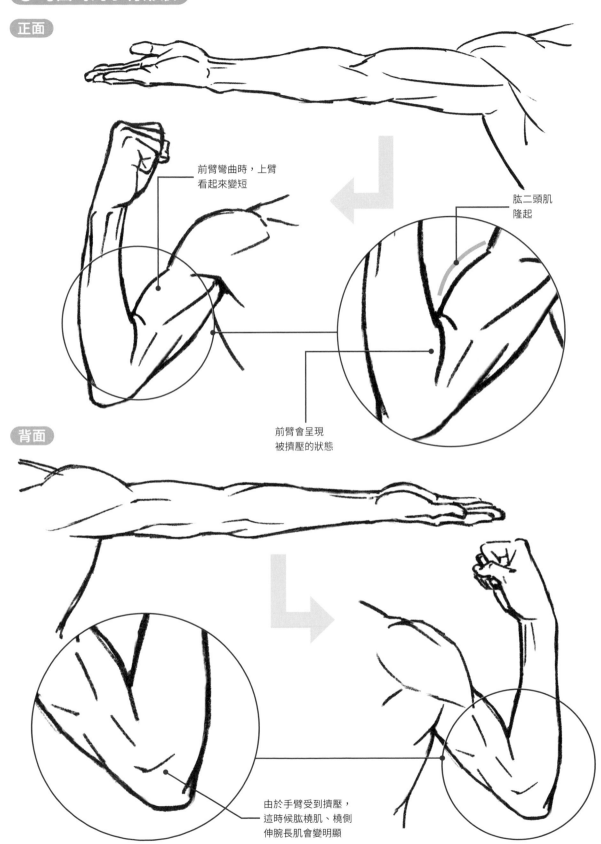

● 手腕的可動範圍

接著來看看手腕的可動範圍。
手掌左右擺動時,往拇指方向和往小指方向擺動的幅度會有所不同。

手腕的可動範圍 – 左右 –

把左圖的手掌分別繪製

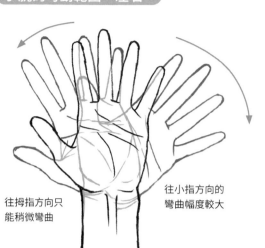

往拇指方向只
能稍微彎曲

往小指方向的
彎曲幅度較大

或許會因人而異,不過手臂和
拇指的線條會差不多接近直線

手腕的可動範圍 – 前後 –

手掌往後雖然很難彎到 90 度,
不過記成 90 度也沒關係

手掌往前幾乎
可以彎到 90 度

此處彎曲時
會產生皺紋

🖊 手腕可彎曲的程度因人而異。
有些人的手腕比較柔軟,甚至
能彎曲到超過 90 度。

手腕的關節
來看看手腕彎曲時的結構圖。手腕內有稱為腕骨的大型骨頭，
在手腕彎曲時，該處看起來會呈凸出狀。

手腕往後彎曲

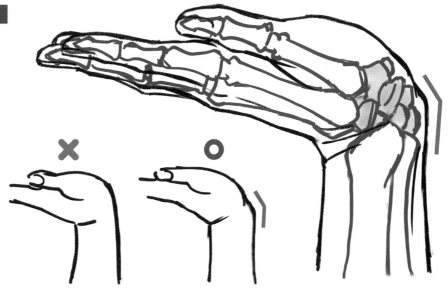

當手腕往後彎曲時，骨頭會更明顯，所以與其全部
畫成曲線，不如把一部分畫成直線，會更像骨頭

手腕往前彎曲

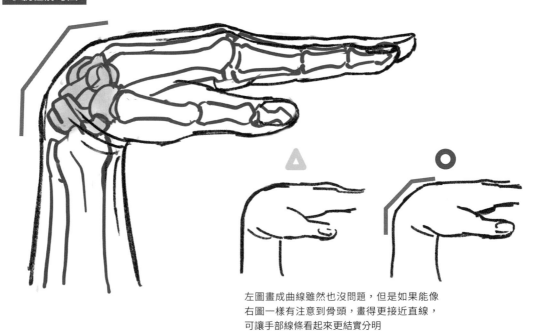

左圖畫成曲線雖然也沒問題，但是如果能像
右圖一樣有注意到骨頭，畫得更接近直線，
可讓手部線條看起來更結實分明

● 扭轉手臂

雖然我們常說「轉動手腕」，但是這個動作其實並不是在轉動手腕，而是藉由前臂的橈骨和尺骨交錯，扭轉手臂連帶牽動了手腕，使手腕看起來有轉動。

橈骨

尺骨

手掌

扭轉

扭轉手臂會讓橈骨與尺骨交錯

手背

扭轉手臂 – 正面 –

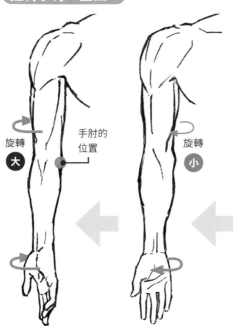

旋轉 大

手肘的位置

旋轉 小

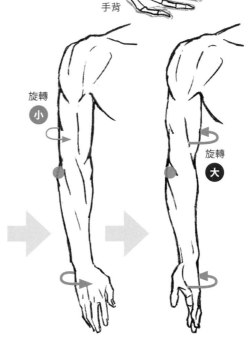

旋轉 小

旋轉 大

扭轉手臂 – 背面 –

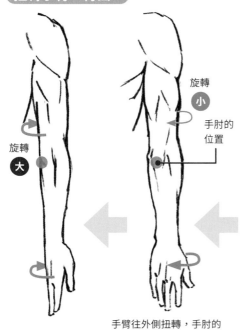

旋轉 小

手肘的位置

旋轉 大

手臂往外側扭轉，手肘的位置會轉向身體內側

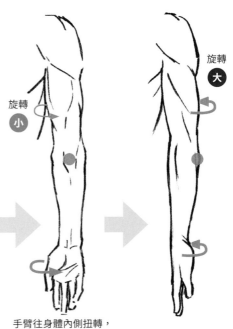

旋轉 小

旋轉 大

手臂往身體內側扭轉，手肘的位置轉向外側

● **手指的動作**

來看看握拳時的手部動作。手指往內握的時候，彎曲的部分會產生皺紋。
下一頁會解說手部各區塊的畫法。

抓握

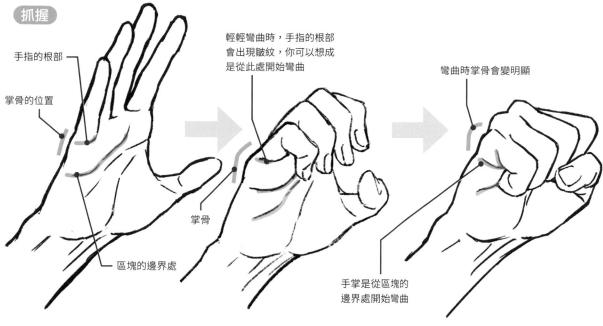

手指的根部

掌骨的位置

輕輕彎曲時，手指的根部
會出現皺紋，你可以想成
是從此處開始彎曲

彎曲時掌骨會變明顯

掌骨

區塊的邊界處

手掌是從區塊的
邊界處開始彎曲

彎曲拇指

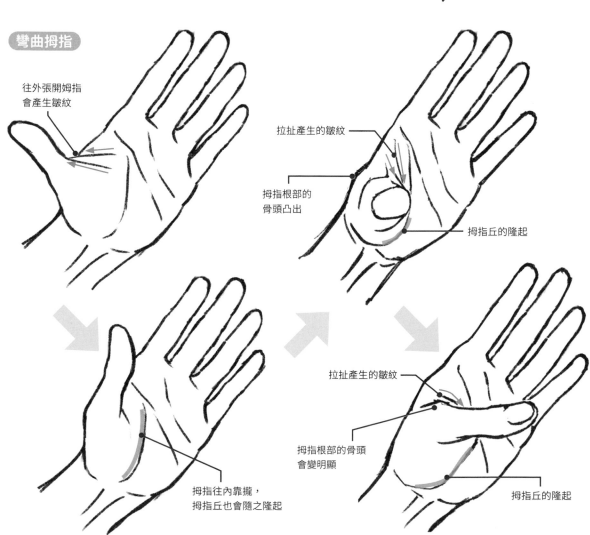

往外張開姆指
會產生皺紋

拉扯產生的皺紋

拇指根部的
骨頭凸出

拇指丘的隆起

拉扯產生的皺紋

拇指根部的骨頭
會變明顯

拇指丘的隆起

拇指往內靠攏，
拇指丘也會隨之隆起

用區塊來思考

畫手的時候,如果將彎曲處和動作部位劃分成多個區塊來思考,就算是複雜的姿勢也會很容易理解。

● **手部的區塊劃分**

以下會將手掌和手背劃分成多個區塊,用這個方式來思考可動部位,請先把這點記起來。接著來看看如何劃分區塊。

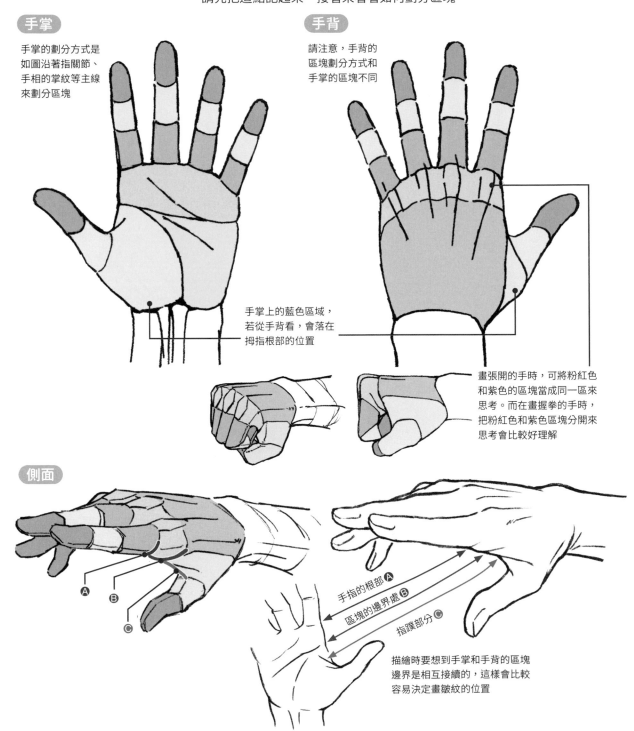

手掌

手掌的劃分方式是如圖沿著指關節、手相的掌紋等主線來劃分區塊

手背

請注意,手背的區塊劃分方式和手掌的區塊不同

手掌上的藍色區域,若從手背看,會落在拇指根部的位置

畫張開的手時,可將粉紅色和紫色的區塊當成同一區來思考。而在畫握拳的手時,把粉紅色和紫色區塊分開來思考會比較好理解

側面

ⓐ
ⓑ
ⓒ

手指的根部 ⓐ
區塊的邊界處 ⓑ
指蹼部分 ⓒ

描繪時要想到手掌和手背的區塊邊界是相互接續的,這樣會比較容易決定畫皺紋的位置

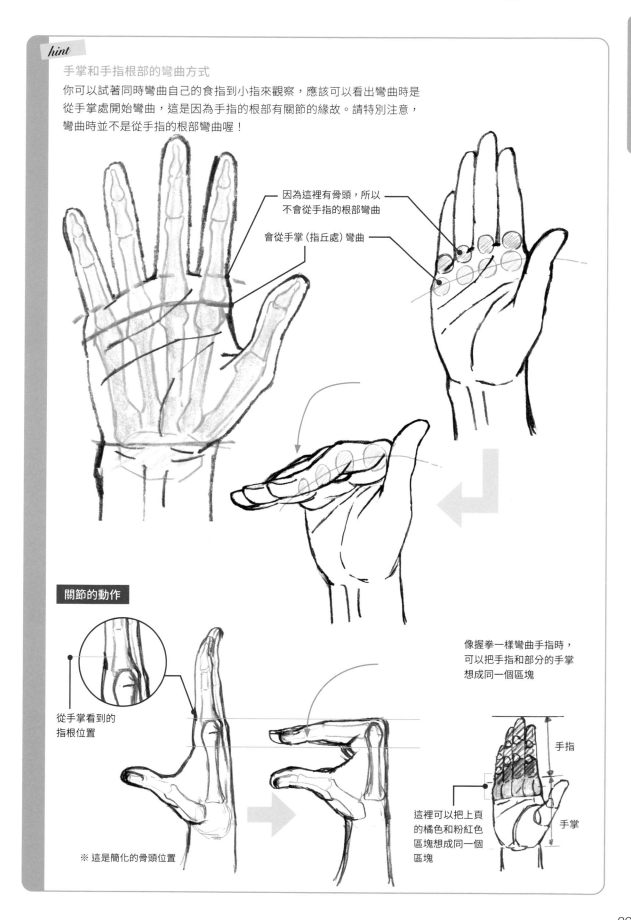

hint

手掌和手指根部的彎曲方式

你可以試著同時彎曲自己的食指到小指來觀察，應該可以看出彎曲時是
從手掌處開始彎曲，這是因為手指的根部有關節的緣故。請特別注意，
彎曲時並不是從手指的根部彎曲喔！

因為這裡有骨頭，所以
不會從手指的根部彎曲

會從手掌（指丘處）彎曲

關節的動作

從手掌看到的
指根位置

※ 這是簡化的骨頭位置

像握拳一樣彎曲手指時，
可以把手指和部分的手掌
想成同一個區塊

這裡可以把上頁
的橘色和粉紅色
區塊想成同一個
區塊

手指

手掌

● 手臂的區塊劃分

把手臂劃分成多個區塊,在描繪寫實的肌肉線條時,這招會非常好用。要把所有的肌肉位置和名稱記起來並不容易,所以我只會介紹幾個需要注意的部分。圖例中畫的是鍛鍊過的手臂,如果是畫女性的手臂或纖瘦的手臂,只要有注意到區塊的隆起就可以了。

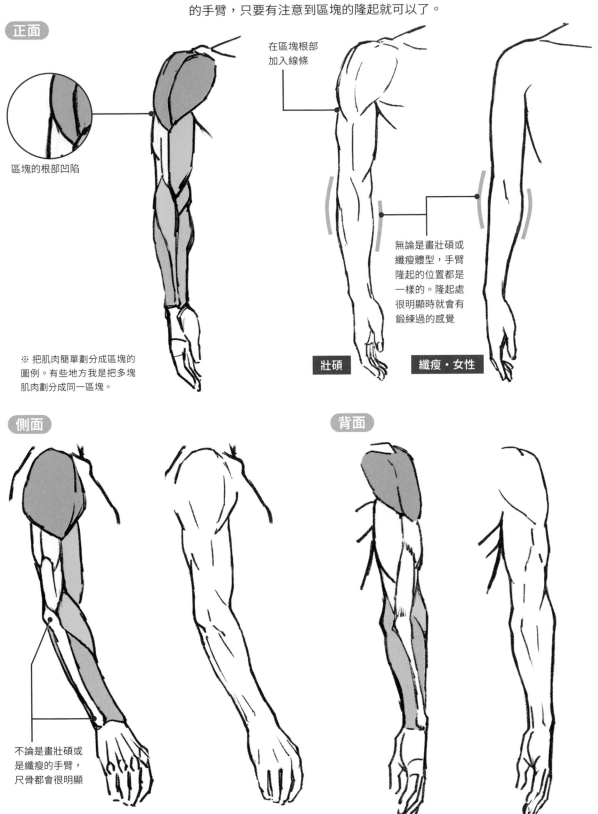

正面

區塊的根部凹陷

※ 把肌肉簡單劃分成區塊的圖例。有些地方我是把多塊肌肉劃分成同一區塊。

在區塊根部加入線條

無論是畫壯碩或纖瘦體型,手臂隆起的位置都是一樣的。隆起處很明顯時就會有鍛鍊過的感覺

壯碩　　纖瘦・女性

側面

不論是畫壯碩或是纖瘦的手臂,尺骨都會很明顯

背面

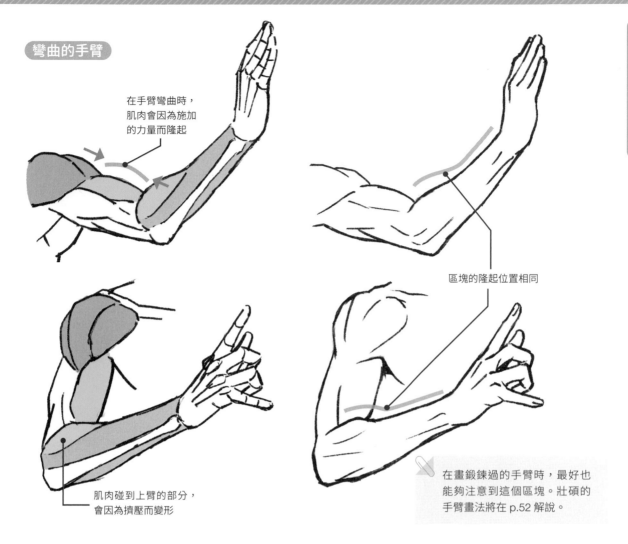

彎曲的手臂

在手臂彎曲時，
肌肉會因為施加
的力量而隆起

區塊的隆起位置相同

肌肉碰到上臂的部分，
會因為擠壓而變形

在畫鍛鍊過的手臂時，最好也
能夠注意到這個區塊。壯碩的
手臂畫法將在 p.52 解說。

hint

善用區塊劃分法與凹凸輔助線

在 p.42 會介紹使用圓形和圓柱狀草稿來描繪手臂的方法，不過描繪時如果只重視簡化後的草稿，很可能會
削弱對凹凸認知的掌握，而畫成缺乏立體感的手臂。我建議在調整簡化的草稿時，要一邊注意區塊形狀，
一邊比照 3D 的線框圖（wireframe）畫上表示凹凸的輔助線。雖然這樣做的難度有點高，但有助於將立體感
表現出來，本書中將這些線條稱為「凹凸輔助線」。這種思考方法在畫陰影時也會很好用（參考 p.70）。

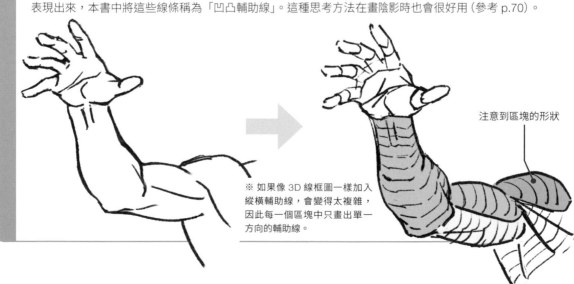

注意到區塊的形狀

※ 如果像 3D 線框圖一樣加入
縱橫輔助線，會變得太複雜，
因此每一個區塊中只畫出單一
方向的輔助線。

來畫手吧

以下將解說 3 種草稿的畫法。這些方法無論是在臨摹或素描時都相當好用。

● **3 種草稿畫法**

「形狀草稿」，是把手想成矩形或立方體等單純的圖形；「輪廓草稿」，則是用輪廓來捕捉形狀；「區塊草稿」，則是把手的各部位想成區塊。請根據要畫的手形，靈活運用這 3 種草稿畫法。

形狀草稿

「形狀草稿」是把手想成單純的形狀，適合用來畫角度單純的手勢。

輪廓草稿

「輪廓草稿」是用輪廓來捕捉形狀，在畫帶有動作的手勢，或是無法將手型換成單純形狀時，這招很好用。

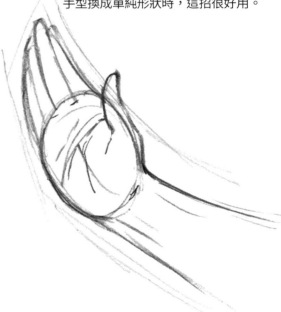

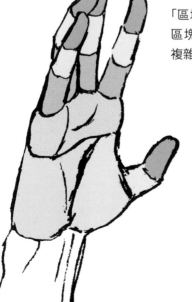

區塊草稿

「區塊草稿」是把手的各部位想成區塊，在畫帶有角度的手勢或是複雜的手部形狀時，會非常好用。

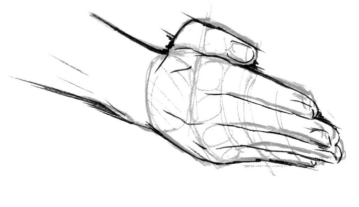

● 臨摹‧素描的重點

在學習這 3 種草稿的畫法之前，我要先跟大家解說臨摹或素描時要注意的重點。參考畫作或照片來臨摹或素描時，是不是只顧著追求形狀與線條？不論是臨摹或素描，都要確實注意到區塊和手的厚度去畫，這點非常重要。

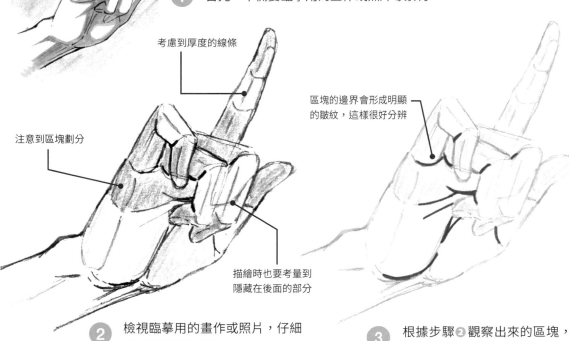

1 首先，準備要臨摹用的畫作或照片等素材。

考慮到厚度的線條

區塊的邊界會形成明顯的皺紋，這樣很好分辨

注意到區塊劃分

描繪時也要考量到隱藏在後面的部分

2 檢視臨摹用的畫作或照片，仔細觀察與分析區塊及厚度。

3 根據步驟 **2** 觀察出來的區塊，進一步思考皺紋的分布。

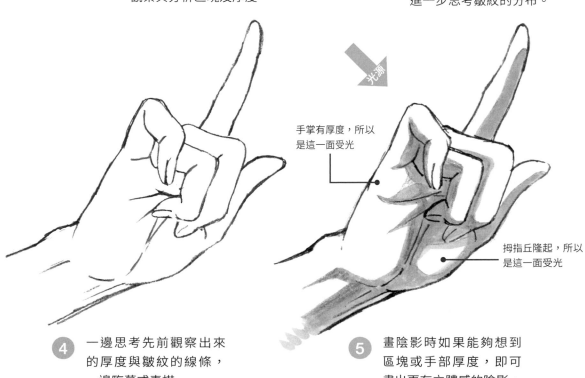

光源

手掌有厚度，所以是這一面受光

拇指丘隆起，所以是這一面受光

4 一邊思考先前觀察出來的厚度與皺紋的線條，一邊臨摹或素描。

5 畫陰影時如果能夠想到區塊或手部厚度，即可畫出更有立體感的陰影。

● **形狀草稿** 「形狀草稿」是把手想成簡單的矩形或三角形等形狀的畫法,比較適合用來畫單純的手勢。

手背

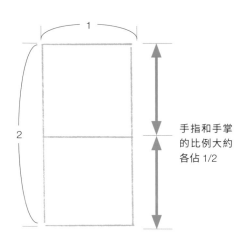

大約 3 等分

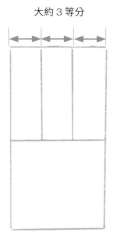

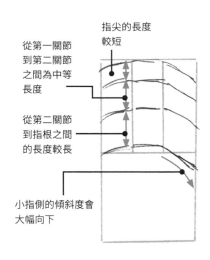

指尖的長度較短

從第一關節到第二關節之間為中等長度

從第二關節到指根之間的長度較長

小指側的傾斜度會大幅向下

手指和手掌的比例大約各佔 1/2

1 畫出長:寬大約為 2:1 的長方形,並將長方形分成 2 個區塊,比例是大約各佔 1/2。

2 將上半部(手指的區域)大致再劃分成 3 等分。

3 接著要畫出指尖、第一關節、第二關節、指根等區域,請先如圖畫出扇形的草稿線。

在三等分的中央區塊內,沿著這條草稿線畫出中指

畫無名指的起始點比草稿線稍微偏外側,最後連到中指根部

請參考最外側的藍色草稿線,畫出小指

參考最外側的藍色草稿線,畫出食指

4 在上方的中央區塊畫出中指,一邊是沿著左側草稿線畫,另一邊則是畫在區塊正中央。

5 如圖參考右側區塊的草稿線來畫出無名指。

6 檢查比例,並畫出食指與小指的草稿線。

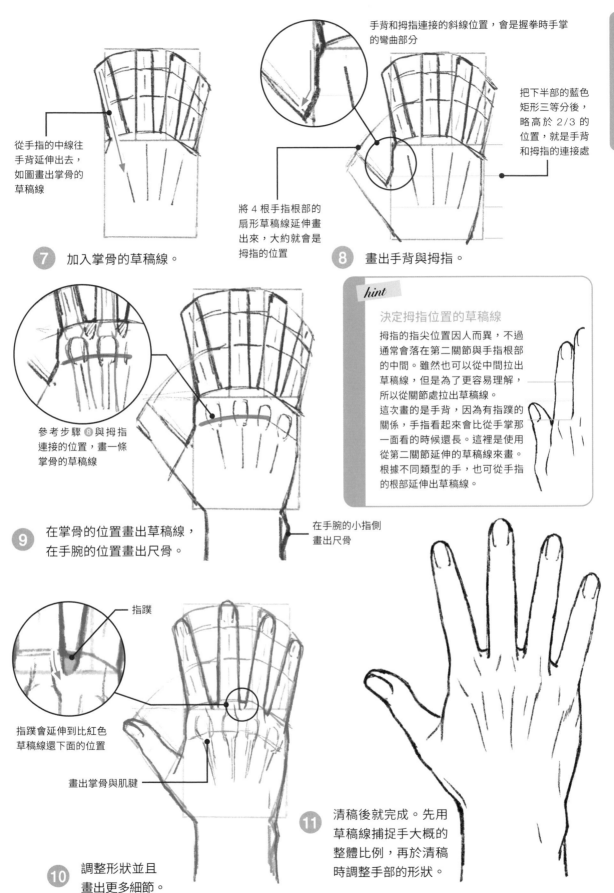

手背和拇指連接的斜線位置，會是握拳時手掌的彎曲部分

把下半部的藍色矩形三等分後，略高於 2/3 的位置，就是手背和拇指的連接處

從手指的中線往手背延伸出去，如圖畫出掌骨的草稿線

將 4 根手指根部的扇形草稿線延伸畫出來，大約就會是拇指的位置

7 加入掌骨的草稿線。

8 畫出手背與拇指。

hint

決定拇指位置的草稿線

拇指的指尖位置因人而異，不過通常會落在第二關節與手指根部的中間。雖然也可以從中間拉出草稿線，但是為了更容易理解，所以從關節處拉出草稿線。
這次畫的是手背，因為有指蹼的關係，手指看起來會比從手掌那一面看的時候還長。這裡是使用從第二關節延伸的草稿線來畫。根據不同類型的手，也可從手指的根部延伸出草稿線。

參考步驟 **8** 與拇指連接的位置，畫一條掌骨的草稿線

9 在掌骨的位置畫出草稿線，在手腕的位置畫出尺骨。

在手腕的小指側畫出尺骨

指蹼

指蹼會延伸到比紅色草稿線還下面的位置

畫出掌骨與肌腱

10 調整形狀並且畫出更多細節。

11 清稿後就完成。先用草稿線捕捉手大概的整體比例，再於清稿時調整手部的形狀。

握拳

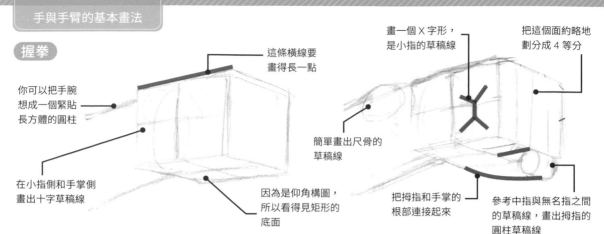

你可以把手腕想成一個緊貼長方體的圓柱

這條橫線要畫得長一點

在小指側和手掌側畫出十字草稿線

因為是仰角構圖，所以看得見矩形的底面

畫一個 X 字形，是小指的草稿線

把這個面約略地劃分成 4 等分

簡單畫出尺骨的草稿線

把拇指和手掌的根部連接起來

參考中指與無名指之間的草稿線，畫出拇指的圓柱草稿線

① 依照拳頭的形狀大致畫一個矩形，由於拳頭是立體的，所以再從矩形畫成一個長方體。

② 如圖畫出各手指的草稿線。

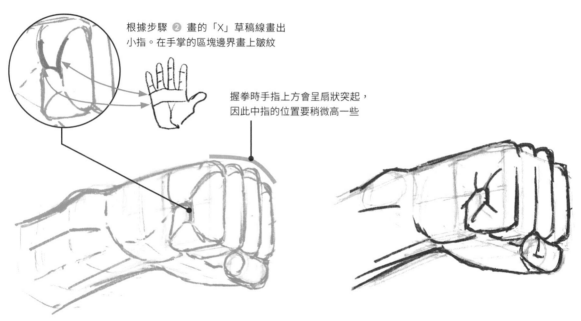

根據步驟 **②** 畫的「X」草稿線畫出小指。在手掌的區塊邊界畫上皺紋

握拳時手指上方會呈扇狀突起，因此中指的位置要稍微高一些

③ 描繪時要隨時注意各區塊的位置，同時進一步描繪細節。

④ 簡單調整形狀，畫出握拳的手勢，在這個步驟清稿後就完成了。

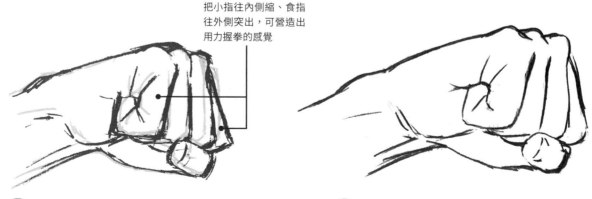

把小指往內側縮、食指往外側突出，可營造出用力握拳的感覺

⑤ 也可以加強力量感，並再次調整形狀。

⑥ 清稿後就完成更有力的拳頭了。

透視角度的手

前面已經解說過正面角度張開的手，以及透視角度的拳頭畫法，接下來要稍微提升難度，
解說具有透視角度、張開的手的畫法。只要應用前面教的「形狀草稿」，就會比較容易畫。

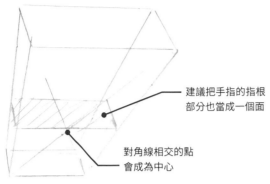

建議把手指的指根
部分也當成一個面

對角線相交的點
會成為中心

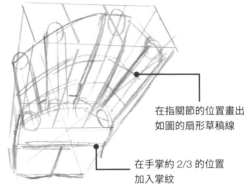

在指關節的位置畫出
如圖的扇形草稿線

在手掌約 2/3 的位置
加入掌紋

1 先畫出具有透視角度的長方體。
和正面的手一樣，長：寬比約為 2：1。

2 手指的位置和手掌的比例與
正面的角度幾乎相同。

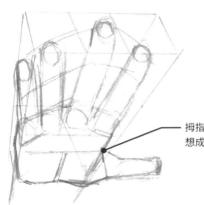

拇指的根部可以
想成一個三角形

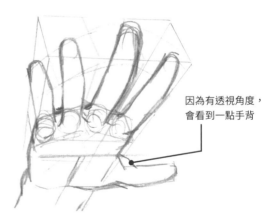

因為有透視角度，
會看到一點手背

3 從步驟 2 畫好的掌紋草稿線
位置，畫出拇指。

4 調整手指的形狀。

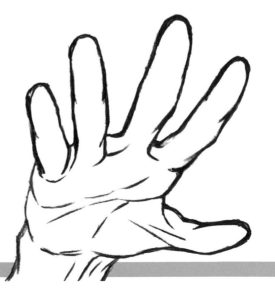

5 清稿之後就完成了。

● **輪廓草稿**　接著要介紹「輪廓草稿」畫法，就是一邊掌握整體輪廓一邊畫。當你遇到複雜的手形，建議從整體輪廓來捕捉形狀，就像畫素描一樣。

露出手掌的姿勢

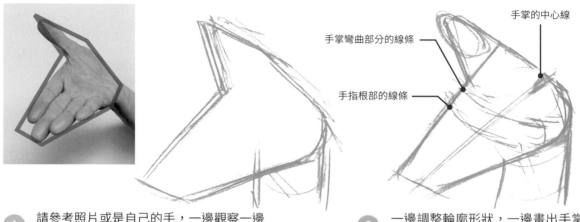

手掌的中心線
手掌彎曲部分的線條
手指根部的線條

① 請參考照片或是自己的手，一邊觀察一邊約略畫出整體輪廓。上圖是使用本書提供的示範照片（p.138）。

② 一邊調整輪廓形狀，一邊畫出手掌的草稿線。

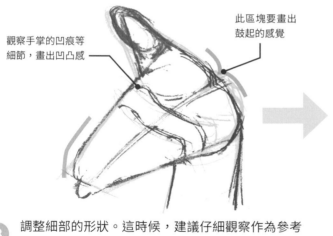

觀察手掌的凹痕等細節，畫出凹凸感

此區塊要畫出鼓起的感覺

③ 調整細部的形狀。這時候，建議仔細觀察作為參考的物體來調整形狀。比起完全照著照片描繪，不如實際觀察真正的手勢來調整形狀。

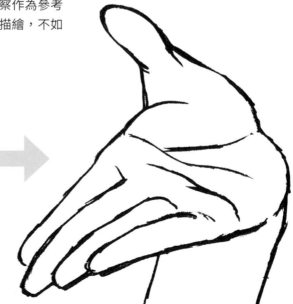

④ 清稿後就完成了。

握筆的姿勢

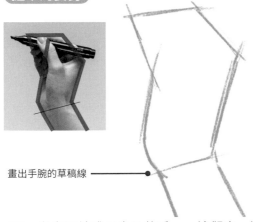

畫出手腕的草稿線

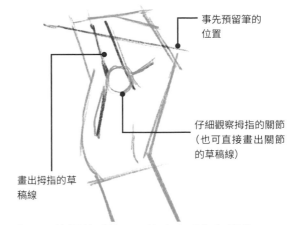

事先預留筆的
位置

仔細觀察拇指的關節
（也可直接畫出關節
的草稿線）

畫出拇指的草
稿線

1 參考照片或是自己的手，一邊觀察一邊約略畫出整體的輪廓。本例是使用本書提供的示範照片（p.133）。

2 一邊調整形狀，一邊畫出手指和筆的草稿線。

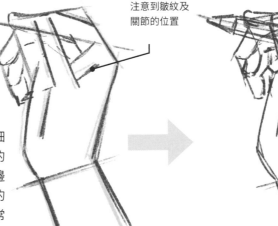

注意到皺紋及
關節的位置

一併調整物品
（筆）的形狀

3 調整細部的形狀。仔細觀察物品（筆）、手上的皺紋及關節位置。這邊也建議實際觀察真正的手勢來調整形狀，通常會比描繪照片更加傳神。

hint

仔細觀察關節及皺紋
仔細觀察並決定出拇指的掌指關節、手腕（手掌與手臂交接處）、尺骨（本例雖看不見尺骨，但作畫時需要注意尺骨位置）等處的位置。

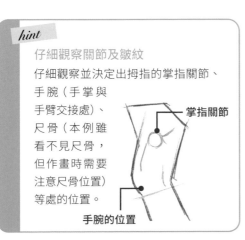

掌指關節

手腕的位置

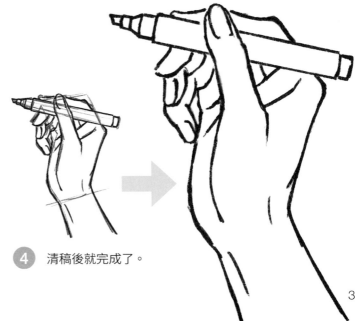

4 清稿後就完成了。

● **區塊草稿**

「區塊草稿」畫法就是活用 p.28 的區塊觀念，把手的各部位都想成區塊的畫法。如果手的角度有遠近的差異，或是手部有被手指遮住的部份，就很適合採用這種畫法。若能結合「輪廓草稿」畫法，效果會更好。

試圖抓住某物的姿勢

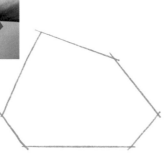

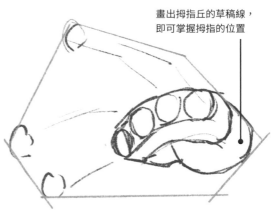

畫出拇指丘的草稿線，即可掌握拇指的位置

① 請參考照片或是自己的手，一邊觀察一邊約略畫出整體的輪廓。上圖是使用了本書提供的示範照片 (p.138)。

② 從遠到近堆疊各區塊，慢慢捕捉整體的形狀。

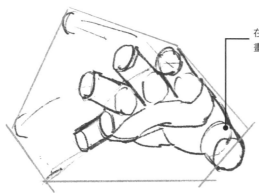

在拇指丘的隆起處畫出拇指

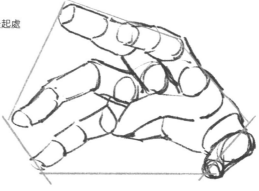

③ 以堆疊圓柱的感覺畫出手指的草稿線。

④ 依序堆疊出整根手指。

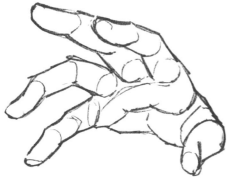

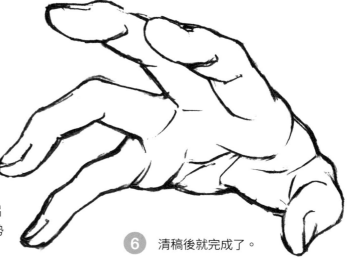

⑤ 調整細部的形狀。比起完全照著照片描繪，不如實際觀察真正的手部姿勢來調整形狀。

⑥ 清稿後就完成了。

從手臂看過去的姿勢

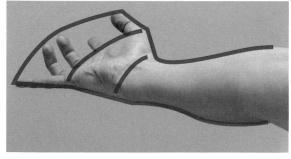

①　參考照片或是自己的手，一邊
　　觀察一邊約略畫出整體輪廓。
　　左圖是本書提供的示範照片
　　（p.127）。

指尖

手指根部

手腕

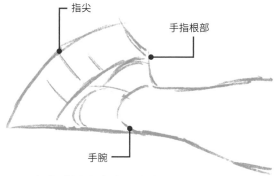

②　在整體輪廓中大致決定好手各部位
　　的位置，並畫出草稿線。

③　參考步驟②的草稿線，畫出手上各
　　部位的區塊結構。

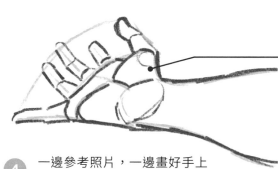

建議先用輪廓決定大致
的形狀，在畫的時候會
更容易掌握區塊的結構

④　一邊參考照片，一邊畫好手上
　　各區塊的輪廓線。

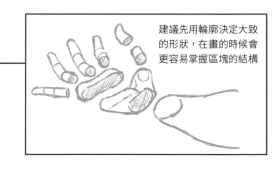

⑤　調整細部，清稿
　　之後就完成了。

來畫手臂吧

畫手臂的時候，重點是要注意到肌肉的隆起。以下將示範使用圓柱和圓形的草稿來畫手臂。

● **手臂的草稿線**

通常我在畫的時候不會太過在意步驟順序，我更重視的是要把手臂簡化成圓柱，並且把肌肉隆起的部分簡化成圓形，畫出大概的草稿線來決定整體結構和各部位的位置。以下就來介紹這個方法。

正面

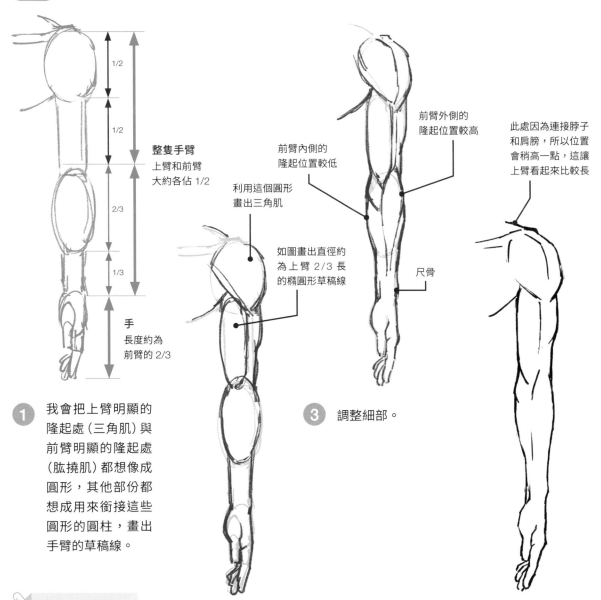

整隻手臂
上臂和前臂
大約各佔 1/2

手
長度約為
前臂的 2/3

前臂內側的
隆起位置較低

利用這個圓形
畫出三角肌

如圖畫出直徑約
為上臂 2/3 長
的橢圓形草稿線

前臂外側的
隆起位置較高

尺骨

此處因為連接脖子
和肩膀，所以位置
會稍高一點，這讓
上臂看起來比較長

① 我會把上臂明顯的隆起處（三角肌）與前臂明顯的隆起處（肱撓肌）都想像成圓形，其他部份都想成用來銜接這些圓形的圓柱，畫出手臂的草稿線。

③ 調整細部。

這裡是提供大概的參考範例，實際畫時請一邊調整比例一邊修飾線稿。

② 根據草稿線描繪出肌肉的凹凸感。

④ 清稿後就完成了。

側面

圓形稍微重疊

用圓形畫草稿線

1/2

1/2

2/3

1/3

前臂
長度約為
上臂的 80%

上臂後側（肱三頭肌）
的隆起位置較高

以重疊的圓形為
基礎，畫出肌肉
的形狀

上臂前側（肱二頭肌）
的隆起位置較低

1 上一頁畫正面角度時
是用圓柱繪製上臂，
在側面角度時則改用
圓形畫草稿線。

畫側面的前臂時，如果把比例
畫得和正面一樣，會讓前臂看
起來有點長，所以我稍微畫得
短一點，如果你想畫成與正面
相同的比例也沒關係。請自行
根據畫風或喜好調整即可。

2 根據草稿線描繪出
肌肉的凹凸感。

3 調整細節。

4 清稿後就完成了。

Column **手臂細節的取捨—插畫應用**

一邊觀察實物一邊作畫時，如果是在畫素描，我們通常
會仔細描繪出眼睛所見的每個面或是凹凸陰影等細節，
但如果是在畫插畫，就可能會需要適度省略線條，要對
細節有所取捨。

畫插畫和素描的共通點是，要精簡地勾勒出輪廓線條，
這點很重要。畫插畫時，只要把一眼看到就覺得明顯的
肌肉或骨頭畫出來，描繪出肌肉的凹凸感應該就夠了。
重點是根據自己的畫風來控制要畫得多精細。

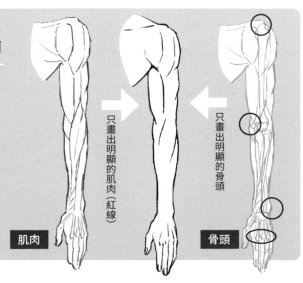

只畫出明顯的肌肉（紅線）

只畫出明顯的骨頭

肌肉

骨頭

仰角的手臂

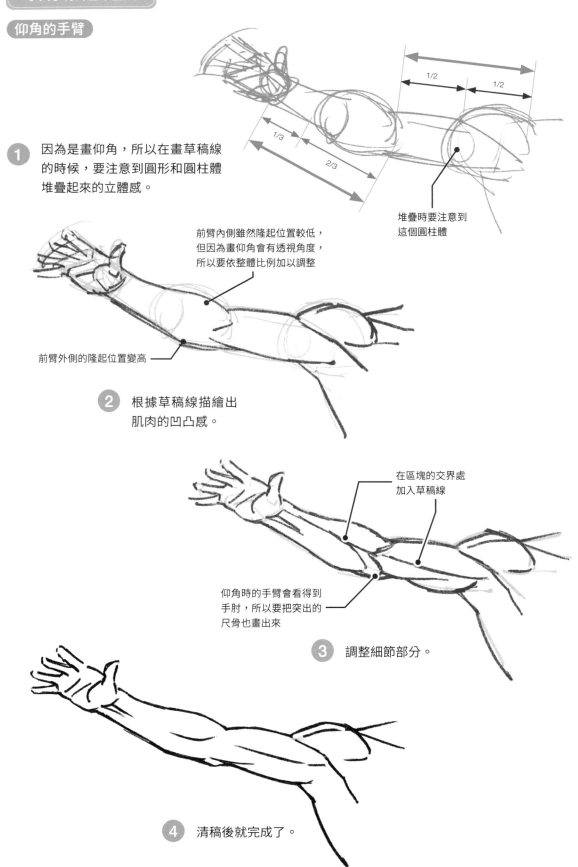

1 因為是畫仰角,所以在畫草稿線的時候,要注意到圓形和圓柱體堆疊起來的立體感。

1/2 1/2

1/3

2/3

堆疊時要注意到這個圓柱體

前臂內側雖然隆起位置較低,但因為畫仰角會有透視角度,所以要依整體比例加以調整

前臂外側的隆起位置變高

2 根據草稿線描繪出肌肉的凹凸感。

在區塊的交界處加入草稿線

仰角時的手臂會看得到手肘,所以要把突出的尺骨也畫出來

3 調整細節部分。

4 清稿後就完成了。

● 壯碩手臂與纖瘦手臂的畫法

雖然前面已經解說過壯碩手臂的畫法,但是女性的手或是纖瘦的手臂該怎麼畫呢?只要減少肌肉隆起和區塊劃分的線條,就可以畫出肌肉量較少、較為纖細的手臂。

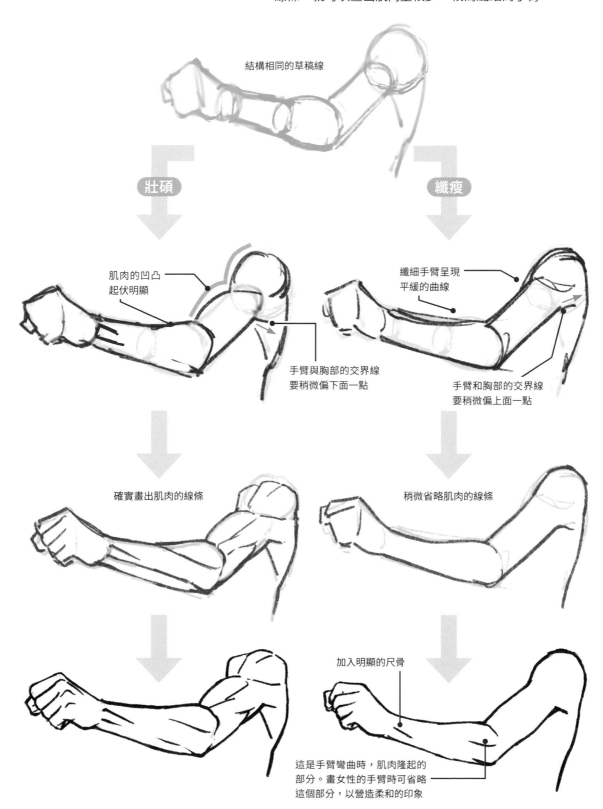

結構相同的草稿線

壯碩

纖瘦

肌肉的凹凸起伏明顯

纖細手臂呈現平緩的曲線

手臂與胸部的交界線要稍微偏下面一點

手臂和胸部的交界線要稍微偏上面一點

確實畫出肌肉的線條

稍微省略肌肉的線條

加入明顯的尺骨

這是手臂彎曲時,肌肉隆起的部分。畫女性的手臂時可省略這個部分,以營造柔和的印象

不同性別、年齡、體格的手臂畫法

手臂輪廓會依性別、年齡、體格而不同。如果是有健身的人,差異更明顯。以下就來看看如何表現。

● **男女的差異**　畫人物時大多會穿著衣服,所以需要畫出手臂的機會可能不多。我在畫男性的手臂時會特別強調肌肉線條,以表現出男性魁梧的感覺;畫女性的手臂時則會盡量減少肌肉線條,用曲線營造柔美的印象。

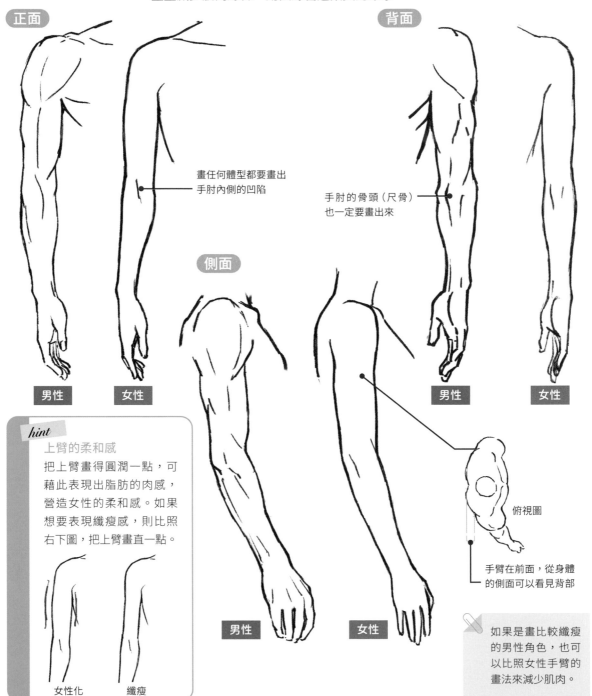

正面

背面

側面

畫任何體型都要畫出手肘內側的凹陷

手肘的骨頭(尺骨)也一定要畫出來

男性　女性

男性　女性

俯視圖

手臂在前面,從身體的側面可以看見背部

hint
上臂的柔和感
把上臂畫得圓潤一點,可藉此表現出脂肪的肉感,營造女性的柔和感。如果想要表現纖瘦感,則比照右下圖,把上臂畫直一點。

女性化　纖瘦

男性　女性

如果是畫比較纖瘦的男性角色,也可以比照女性手臂的畫法來減少肌肉。

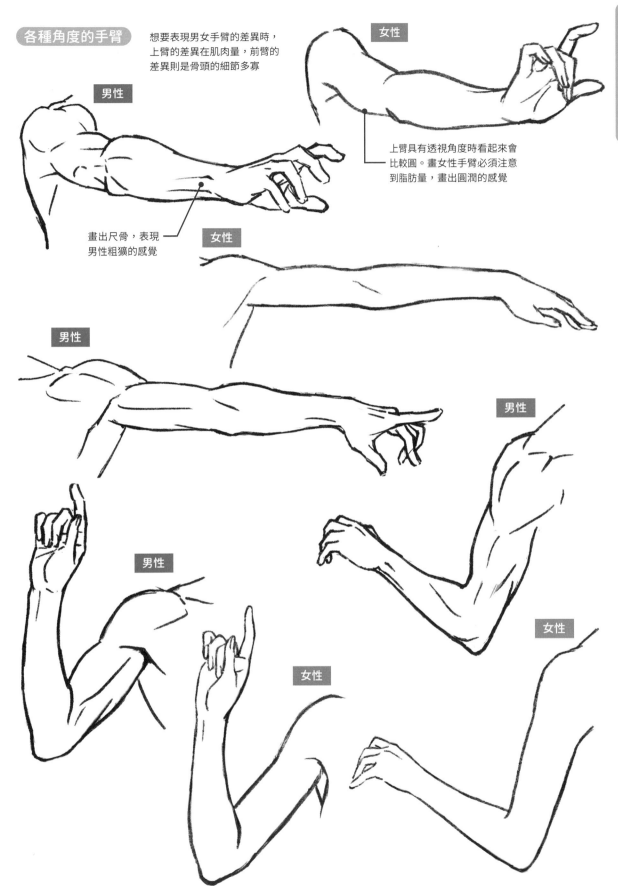

各種角度的手臂

想要表現男女手臂的差異時，上臂的差異在肌肉量，前臂的差異則是骨頭的細節多寡

女性

男性

上臂具有透視角度時看起來會比較圓。畫女性手臂必須注意到脂肪量，畫出圓潤的感覺

畫出尺骨，表現男性粗獷的感覺

女性

男性

男性

男性

女性

女性

男女手肘形狀的差異

男性的手臂大多會給人稜角分明的感覺，所以我描繪時會特別強調出手肘處的骨頭；女性的
手臂則帶有脂肪，所以只需要畫出尺骨，即可表現出女性的柔和感。

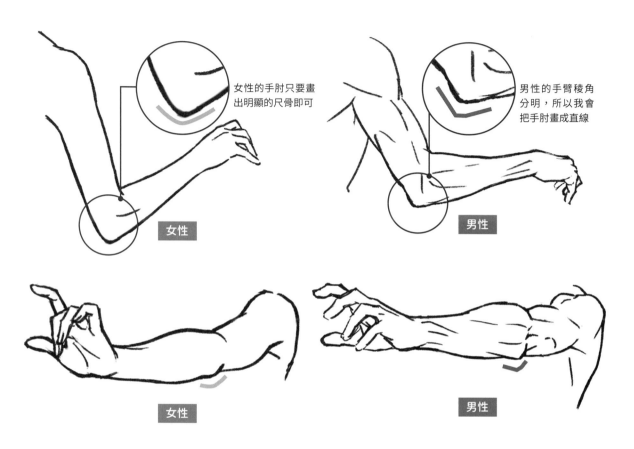

女性的手肘只要畫
出明顯的尺骨即可

男性的手臂稜角
分明，所以我會
把手肘畫成直線

女性

男性

女性

男性

前面的 p.19 已經解說過手肘
的輪廓畫法，請特別注意不要
把手肘畫得太過尖銳。

不要把上臂的外側
畫成直線

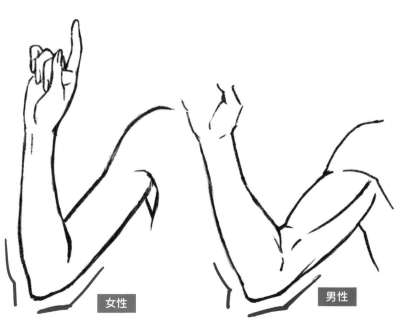

女性

男性

● 小孩的手臂

嬰兒的手臂通常會看起來肉肉的、膨膨的，看起來就像吐司或火腿的形狀。隨著小孩漸漸成長，肉肉的感覺也會逐漸消失。以下我會說明 0～3 歲左右的肉肉手臂畫法。如果是畫 3 歲以上的小孩，只要減少關節處的肉感即可。

嬰兒的手臂

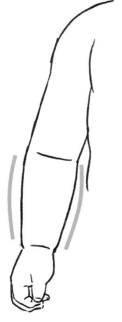

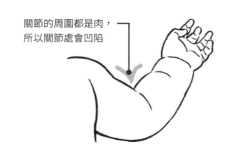

關節的周圍都是肉，所以關節處會凹陷

畫嬰兒手臂時要注意整體的圓潤感，而非單純的曲線

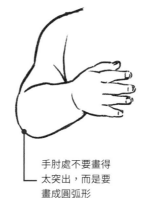

手肘處不要畫得太突出，而是要畫成圓弧形

hint

3 個月大左右的嬰兒手臂

3 個月大左右的嬰兒，手臂開始長肉，外觀就像剛烤好的吐司般肉肉的。描繪時可在關節以外的地方也畫出皺摺來表現肉感。

幼童的手臂

| 正面 | 背面 |

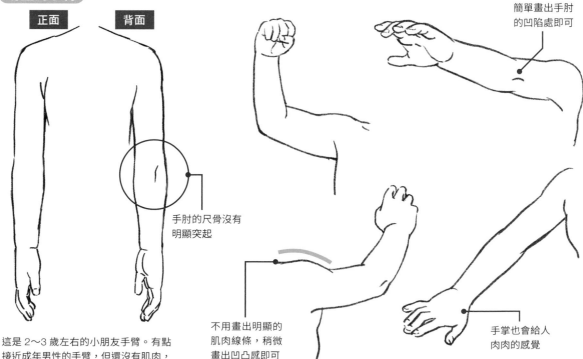

手肘的尺骨沒有明顯突起

這是 2～3 歲左右的小朋友手臂。有點接近成年男性的手臂，但還沒有肌肉，而且感覺比女性的手臂稍微豐腴一點

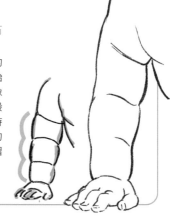

簡單畫出手肘的凹陷處即可

不用畫出明顯的肌肉線條，稍微畫出凹凸感即可

手掌也會給人肉肉的感覺

● **體格的差異**

接著說明纖瘦體型、肥胖體型、緊實肌肉、壯碩肌肉的手臂差異。
描繪重點在於「骨頭」、「肌肉」、「脂肪」的表現方式。

纖瘦體型

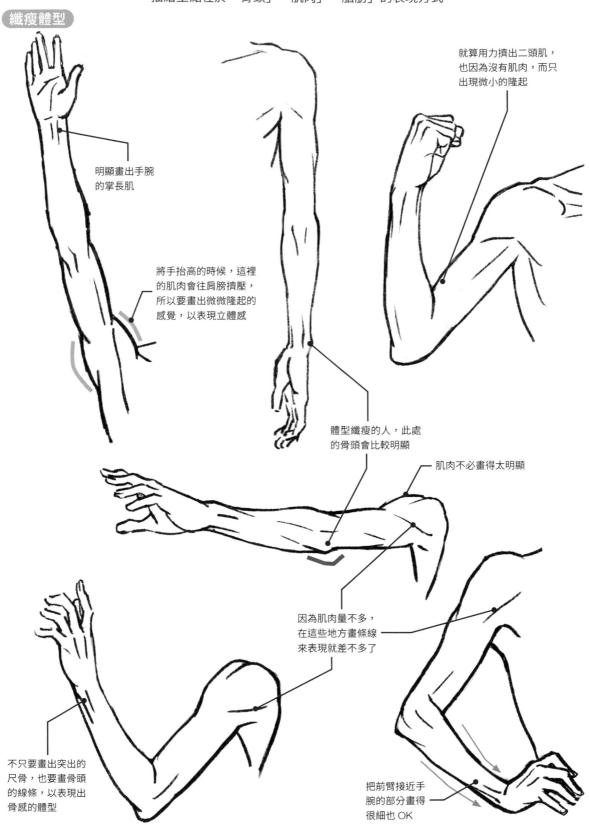

明顯畫出手腕
的掌長肌

就算用力擠出二頭肌，
也因為沒有肌肉，而只
出現微小的隆起

將手抬高的時候，這裡
的肌肉會往肩膀擠壓，
所以要畫出微微隆起的
感覺，以表現立體感

體型纖瘦的人，此處
的骨頭會比較明顯

肌肉不必畫得太明顯

因為肌肉量不多，
在這些地方畫條線
來表現就差不多了

不只要畫出突出的
尺骨，也要畫骨頭
的線條，以表現出
骨感的體型

把前臂接近手
腕的部分畫得
很細也 OK

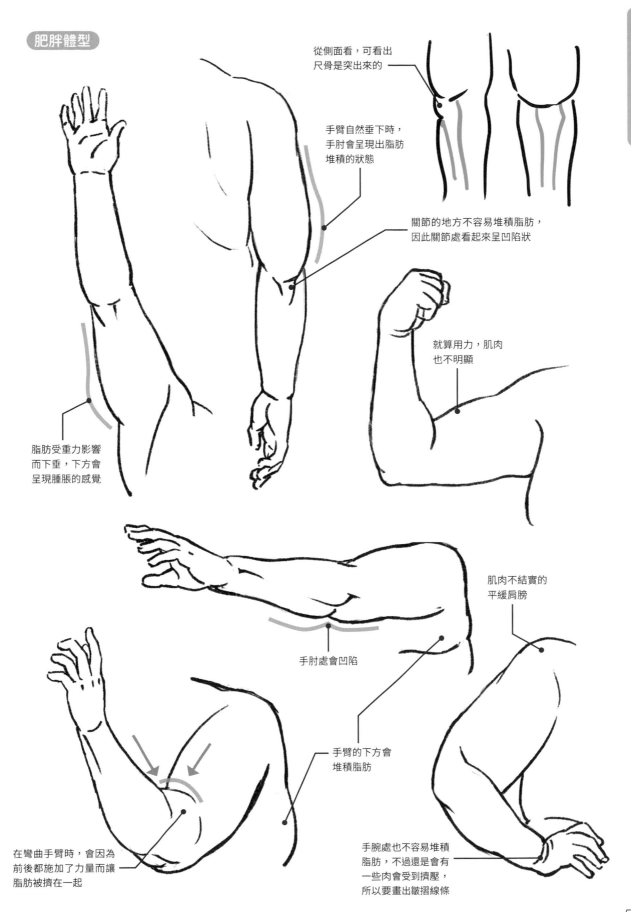

肥胖體型

從側面看，可看出尺骨是突出來的

手臂自然垂下時，手肘會呈現出脂肪堆積的狀態

關節的地方不容易堆積脂肪，因此關節處看起來呈凹陷狀

就算用力，肌肉也不明顯

脂肪受重力影響而下垂，下方會呈現腫脹的感覺

肌肉不結實的平緩肩膀

手肘處會凹陷

手臂的下方會堆積脂肪

在彎曲手臂時，會因為前後都施加了力量而讓脂肪被擠在一起

手腕處也不容易堆積脂肪，不過還是會有一些肉會受到擠壓，所以要畫出皺摺線條

緊實的肌肉

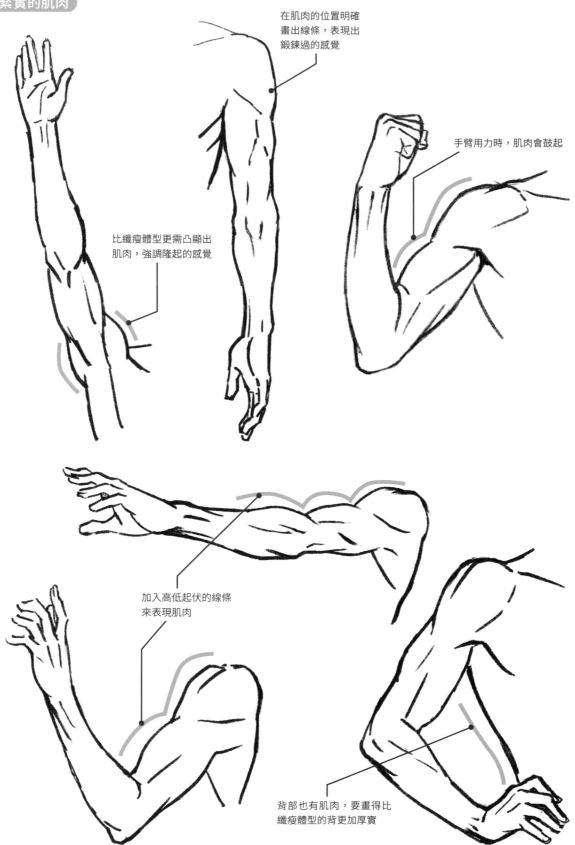

在肌肉的位置明確
畫出線條,表現出
鍛鍊過的感覺

手臂用力時,肌肉會鼓起

比纖瘦體型更需凸顯出
肌肉,強調隆起的感覺

加入高低起伏的線條
來表現肌肉

背部也有肌肉,要畫得比
纖瘦體型的背更加厚實

壯碩的肌肉

如果稍微有點了解肌肉的位置,會比較容易想像該強調哪些部位並且畫出來。我其實也很少畫肌肉這麼發達的手臂,所以是一邊仔細研究資料一邊畫的。

關節周圍也會有肌肉,所以手肘看起來比較粗

這是如同健美先生般鍛鍊過的精壯手臂,每一塊肌肉都很明顯

肩膀因為有鍛鍊過而變成圓弧形

三角肌可分為前段、中段、後段,如果肩膀有鍛鍊過,這裡就會產生肌肉

要注意肩膀的肌肉(三角肌),在此畫出圓弧的線條

背部的肌肉呈現明顯隆起的形狀

前臂也很粗壯

畫風的差異

若以不同畫風來描繪手臂，筆觸就會有很大差異。以下就來看看各種畫風的手和手臂畫法。

● 畫風的比較

以下來比較看看寫實漫畫風格、少年漫畫風格、卡通風格的男性和女性角色吧！

寫實漫畫風格

為了確實表現陰影和立體感，而使用較多的筆觸線條。如果能替線條增添強弱變化，即可表現出力道和氣勢。

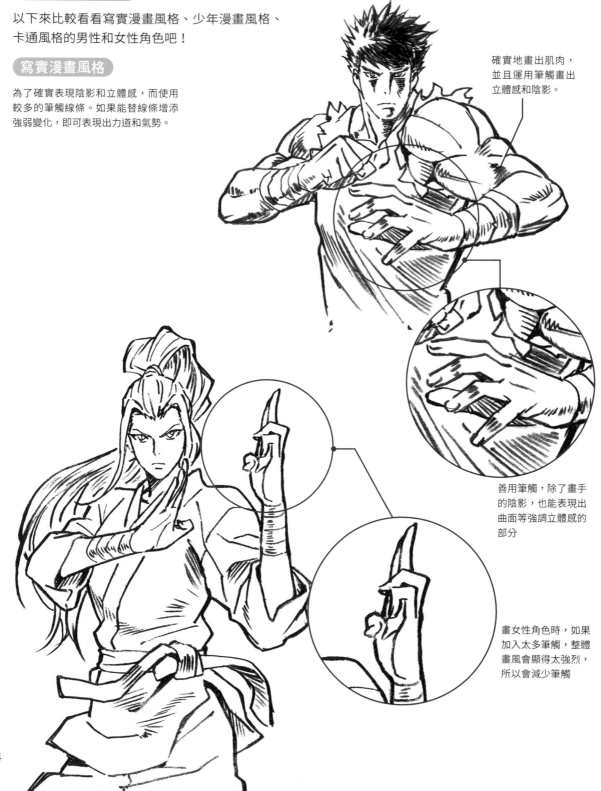

確實地畫出肌肉，並且運用筆觸畫出立體感和陰影。

善用筆觸，除了畫手的陰影，也能表現出曲面等強調立體感的部分

畫女性角色時，如果加入太多筆觸，整體畫風會顯得太強烈，所以會減少筆觸

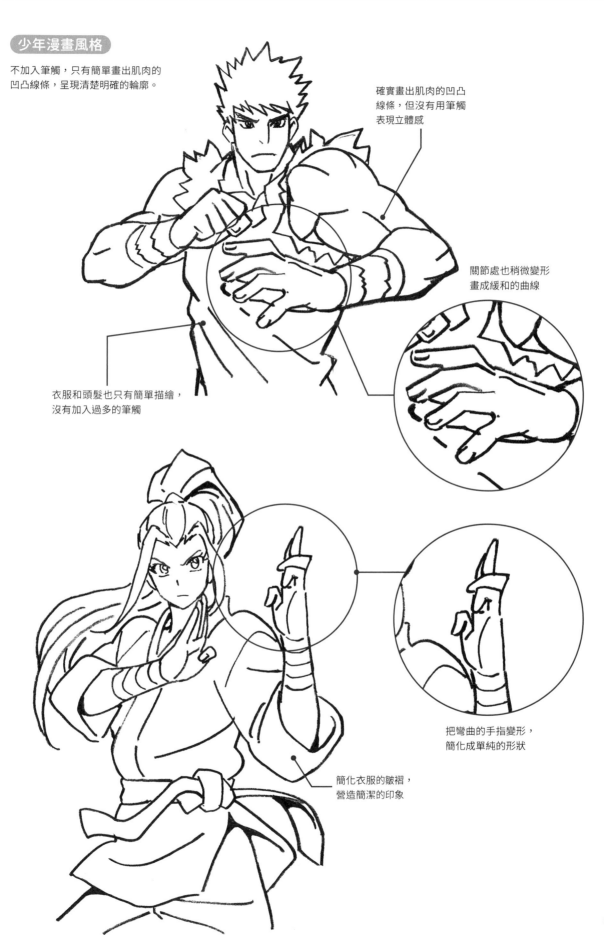

少年漫畫風格

不加入筆觸，只有簡單畫出肌肉的
凹凸線條，呈現清楚明確的輪廓。

確實畫出肌肉的凹凸
線條，但沒有用筆觸
表現立體感

關節處也稍微變形
畫成緩和的曲線

衣服和頭髮也只有簡單描繪，
沒有加入過多的筆觸

把彎曲的手指變形，
簡化成單純的形狀

簡化衣服的皺褶，
營造簡潔的印象

卡通風格

卡通畫風的特徵就是極度變形。
用直線和徹底彎曲的曲線來畫。

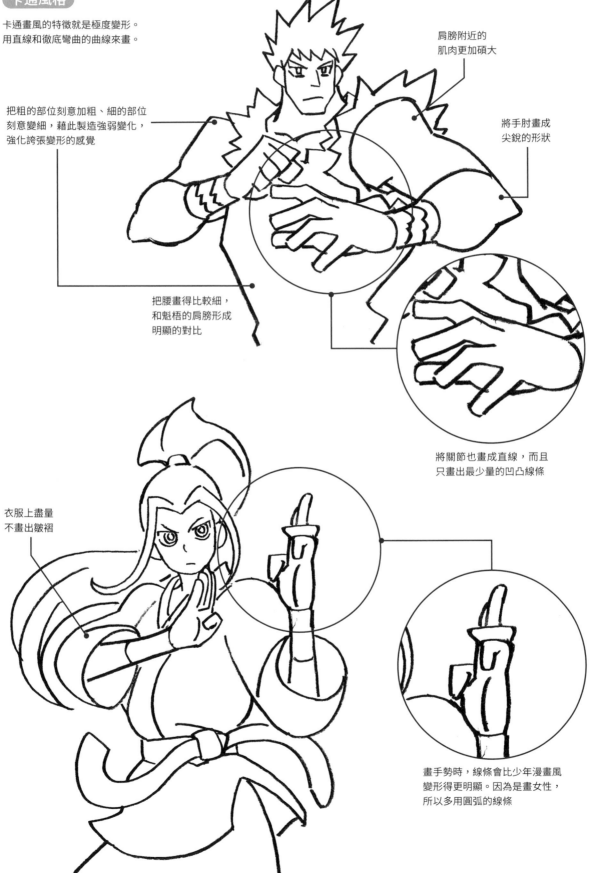

肩膀附近的
肌肉更加碩大

將手肘畫成
尖銳的形狀

把粗的部位刻意加粗、細的部位
刻意畫細,藉此製造強弱變化,
強化誇張變形的感覺

把腰畫得比較細,
和魁梧的肩膀形成
明顯的對比

將關節也畫成直線,而且
只畫出最少量的凹凸線條

衣服上盡量
不畫出皺褶

畫手勢時,線條會比少年漫畫風
變形得更明顯。因為是畫女性,
所以多用圓弧的線條

CHAPTER 2

添加陰影的方法

在接下來的 CHAPTER 2，我將解說陰影畫法，這是
表現立體感時極為重要的技法。
接著就來了解各種畫陰影時必備的思考方法，包括
隨時注意光源位置的陰影基本畫法、添加陰影時的
簡化技法、陰影的種類等。

陰影的基本畫法

前面 CHAPTER 1 已經學過手的凹凸輪廓，以下將解說如何一邊注意輪廓，一邊依光源位置添加陰影。

● 光源位置的差異　　　首先要從多種方向的光源來觀察陰影的差異。請參考「手的各部位」
　　　　　　　　　　　(p.10) 解說過的肌腱與骨頭等凸出部分。

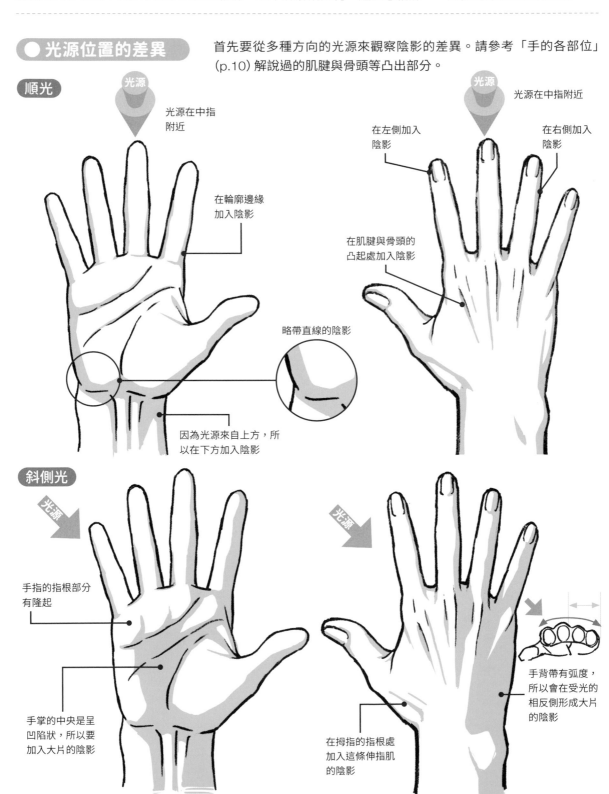

順光

光源

光源在中指
附近

在輪廓邊緣
加入陰影

略帶直線的陰影

因為光源來自上方，所
以在下方加入陰影

光源

光源在中指附近

在左側加入
陰影

在右側加入
陰影

在肌腱與骨頭的
凸起處加入陰影

斜側光

光源

手指的指根部分
有隆起

手掌的中央是呈
凹陷狀，所以要
加入大片的陰影

光源

在拇指的指根處
加入這條伸指肌
的陰影

手背帶有弧度，
所以會在受光的
相反側形成大片
的陰影

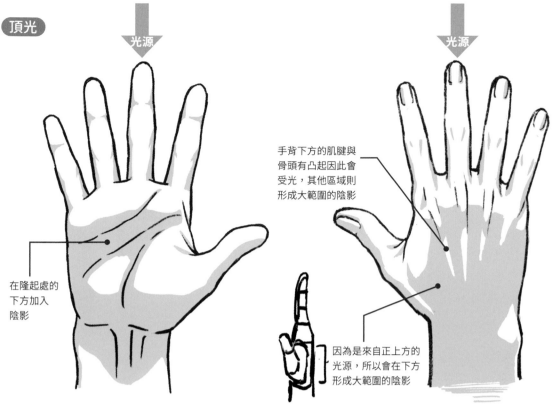

頂光

光源

光源

手背下方的肌腱與骨頭有凸起因此會受光,其他區域則形成大範圍的陰影

在隆起處的下方加入陰影

因為是來自正上方的光源,所以會在下方形成大範圍的陰影

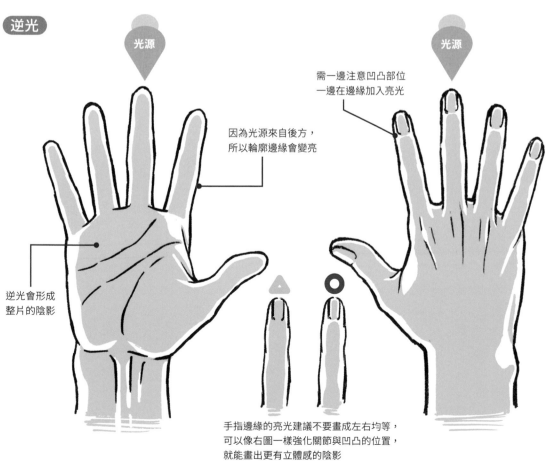

逆光

光源

光源

需一邊注意凹凸部位一邊在邊緣加入亮光

因為光源來自後方,所以輪廓邊緣會變亮

逆光會形成整片的陰影

手指邊緣的亮光建議不要畫成左右均等,可以像右圖一樣強化關節與凹凸的位置,就能畫出更有立體感的陰影

● 女性的手部陰影

通常女性的手不會像男性的手般粗糙或凹凸不平,所以陰影相對比較少。我在畫女性的手時,線稿會多用曲線來提升柔和感,而且連陰影的邊緣也會畫成曲線,替陰影營造柔和的印象,可提升女性化的感覺。

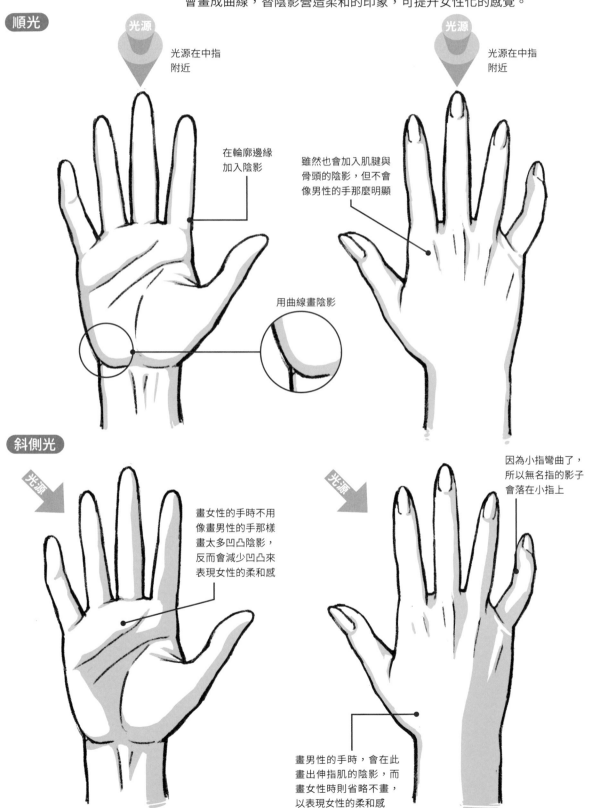

順光

光源

光源在中指附近

光源

光源在中指附近

在輪廓邊緣加入陰影

雖然也會加入肌腱與骨頭的陰影,但不會像男性的手那麼明顯

用曲線畫陰影

斜側光

光源

光源

畫女性的手時不用像畫男性的手那樣畫太多凹凸陰影,反而會減少凹凸來表現女性的柔和感

因為小指彎曲了,所以無名指的影子會落在小指上

畫男性的手時,會在此畫出伸指肌的陰影,而畫女性時則省略不畫,以表現女性的柔和感

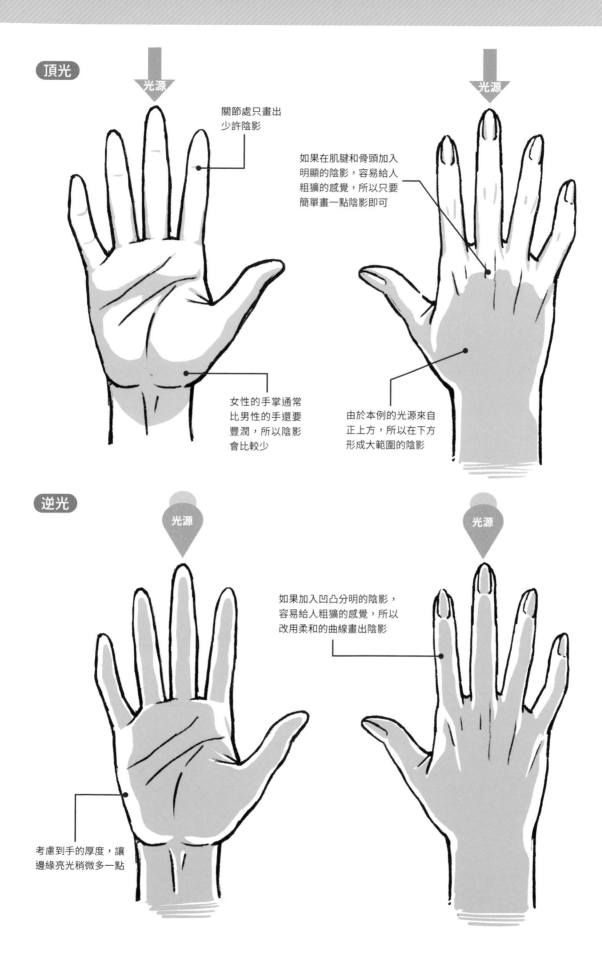

頂光

光源

關節處只畫出
少許陰影

如果在肌腱和骨頭加入
明顯的陰影，容易給人
粗獷的感覺，所以只要
簡單畫一點陰影即可

光源

女性的手掌通常
比男性的手還要
豐潤，所以陰影
會比較少

由於本例的光源來自
正上方，所以在下方
形成大範圍的陰影

逆光

光源

如果加入凹凸分明的陰影，
容易給人粗獷的感覺，所以
改用柔和的曲線畫出陰影

光源

考慮到手的厚度，讓
邊緣亮光稍微多一點

● **手臂的陰影** 以下說明當光源位於右臂肩膀的斜上方時，轉動手臂所形成的陰影。本例是畫肌肉結實的手臂，請注意肌肉交界處與隆起的部位，試著比較其變化。

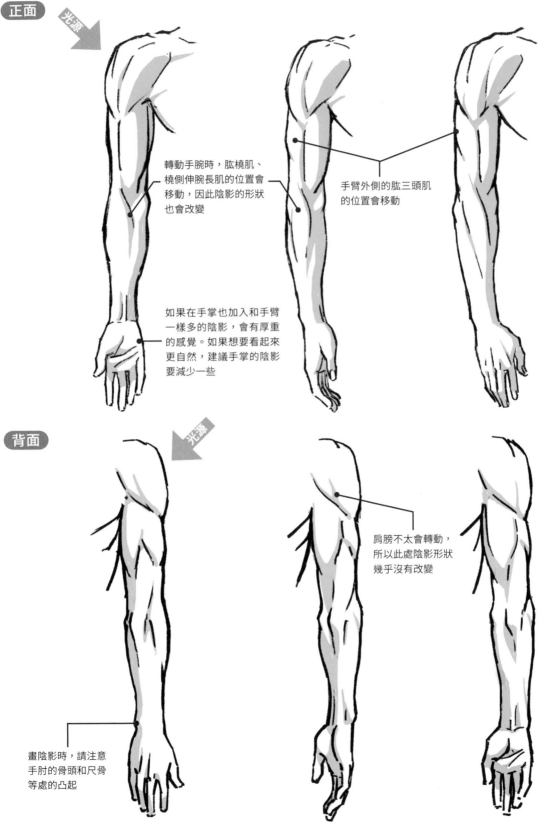

正面

光源

轉動手腕時，肱橈肌、橈側伸腕長肌的位置會移動，因此陰影的形狀也會改變

手臂外側的肱三頭肌的位置會移動

如果在手掌也加入和手臂一樣多的陰影，會有厚重的感覺。如果想要看起來更自然，建議手掌的陰影要減少一些

背面

光源

肩膀不太會轉動，所以此處陰影形狀幾乎沒有改變

畫陰影時，請注意手肘的骨頭和尺骨等處的凸起

● 各式各樣的光源　　接著要介紹的是，手臂自然垂下時，光源從各種方向照射產生的陰影。

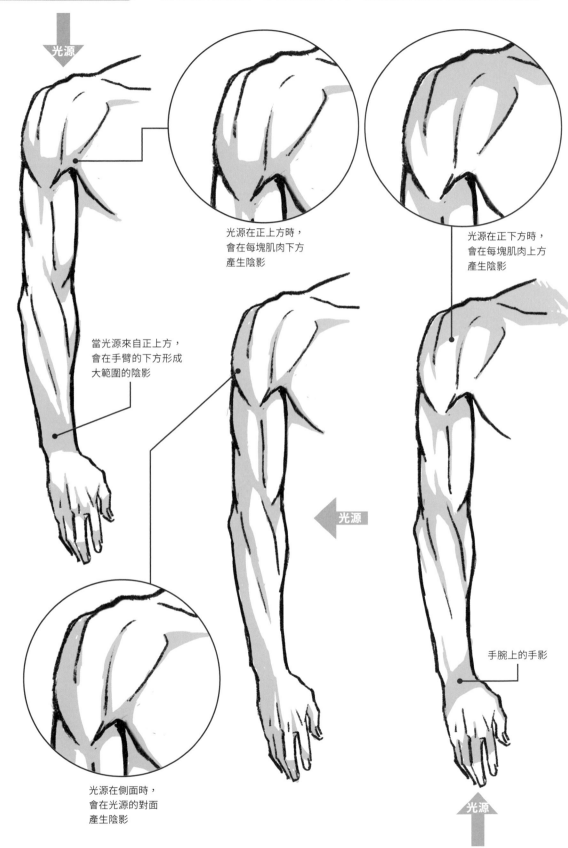

光源

光源在正上方時，
會在每塊肌肉下方
產生陰影

光源在正下方時，
會在每塊肌肉上方
產生陰影

當光源來自正上方，
會在手臂的下方形成
大範圍的陰影

光源

手腕上的手影

光源在側面時，
會在光源的對面
產生陰影

光源

● 比較不同肌肉量的手臂陰影

畫纖瘦的人或女性時，由於手臂肌肉較少，表面不會有明顯的凹凸，建議也用柔和的曲線去畫陰影。

正面

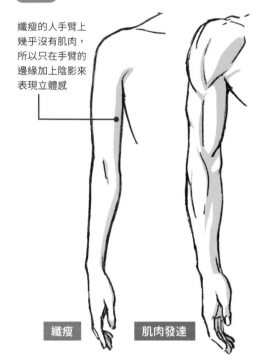

纖瘦的人手臂上幾乎沒有肌肉，所以只在手臂的邊緣加上陰影來表現立體感

纖瘦　　肌肉發達

側面

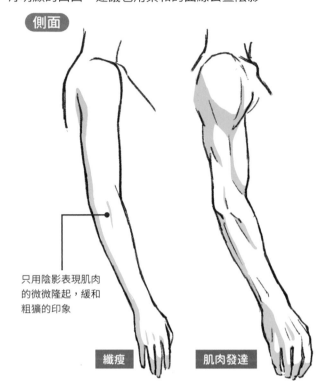

只用陰影表現肌肉的微微隆起，緩和粗獷的印象

纖瘦　　肌肉發達

往側面抬起的手臂

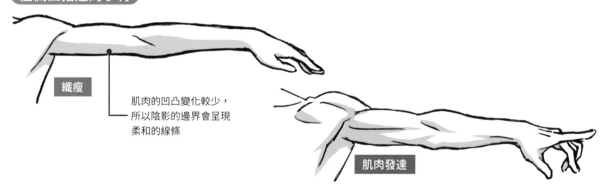

纖瘦

肌肉的凹凸變化較少，所以陰影的邊界會呈現柔和的線條

肌肉發達

帶有透視角度的手臂

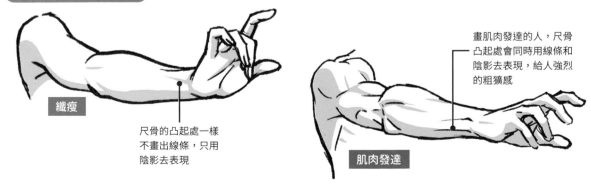

纖瘦

尺骨的凸起處一樣不畫出線條，只用陰影去表現

畫肌肉發達的人，尺骨凸起處會同時用線條和陰影去表現，給人強烈的粗獷感

肌肉發達

彎曲的手臂—正面

纖瘦

肌肉發達

彎曲的手臂—背面

纖瘦

肌肉發達

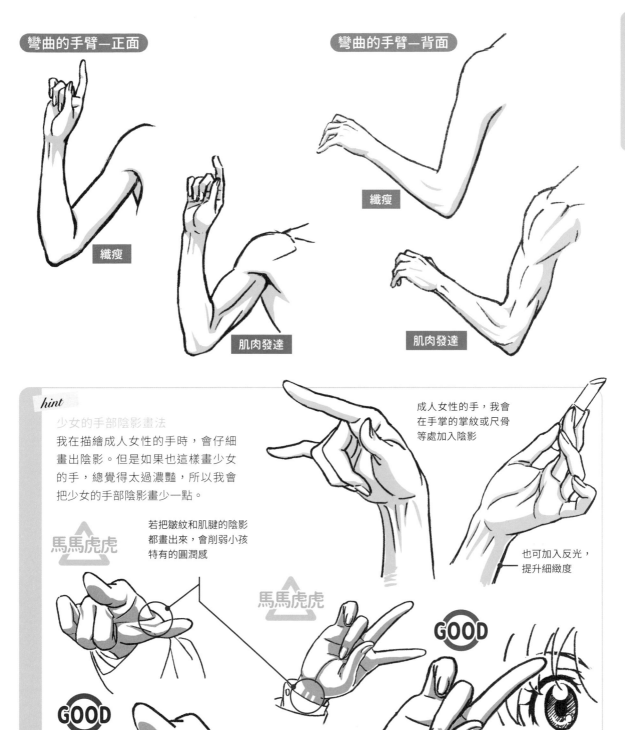

hint

少女的手部陰影畫法
我在描繪成人女性的手時，會仔細畫出陰影。但是如果也這樣畫少女的手，總覺得太過濃豔，所以我會把少女的手部陰影畫少一點。

成人女性的手，我會在手掌的掌紋或尺骨等處加入陰影

若把皺紋和肌腱的陰影都畫出來，會削弱小孩特有的圓潤感

馬馬虎虎

馬馬虎虎

GOOD

也可加入反光，提升細緻度

GOOD

我畫少女的手時，陰影不會太複雜，簡單表現即可

不畫複雜的陰影或反光，並且減少陰影的量，這種畫法也很不錯

來畫陰影吧

一開始先簡化手的形狀，接著一邊注意隆起部位等處的厚度，一邊畫出骨頭、肌腱、皺紋等細部的陰影。

● 先簡化形狀再畫陰影

畫陰影的步驟跟畫手的時候一樣，可先用圖形或區塊等單純的形狀去思考，以便決定陰影的位置。當你不知道如何畫陰影時，先簡化形狀就會比較容易掌握大概的陰影位置。

1 我們要替這張線稿添加陰影。

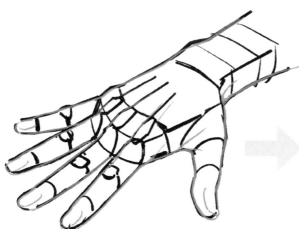

簡單畫出顯眼的骨頭、關節、肌腱

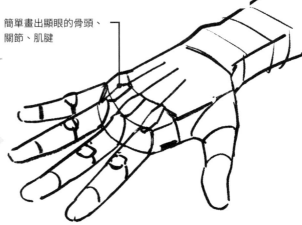

2 把手的形狀想成一塊塊的單純形狀。

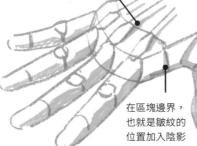

光源

注意骨頭和肌腱的位置並加入陰影

想成立方體會比較容易決定陰影的位置

在區塊邊界，也就是皺紋的位置加入陰影

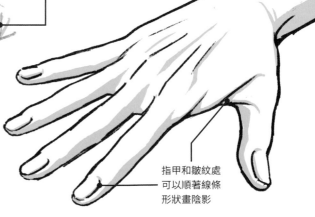

指甲和皺紋處可以順著線條形狀畫陰影

3 用區塊的角度思考，然後替每個區塊加入大概的陰影。

4 參考步驟 **3** 大致決定好的陰影，調整細節後就完成了。

● **各種簡化表現**　以下來比較各種角度光源的陰影與簡化表現，以及在插畫中的應用。

猜拳時的「布」

光源在右前方

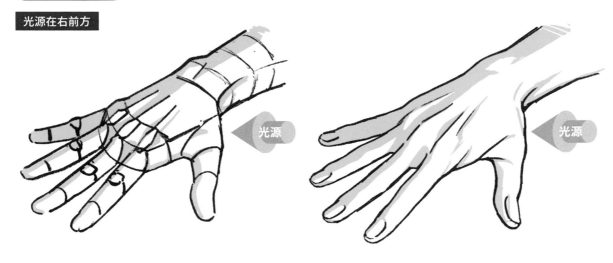

光源

光源

光源在下方

此處和逆光時一樣，
會形成整面的陰影

側面受光

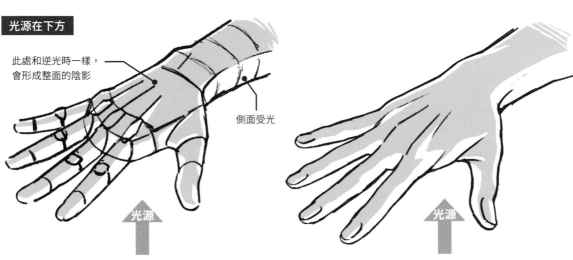

光源

光源

光源在左邊後方

光源

光源

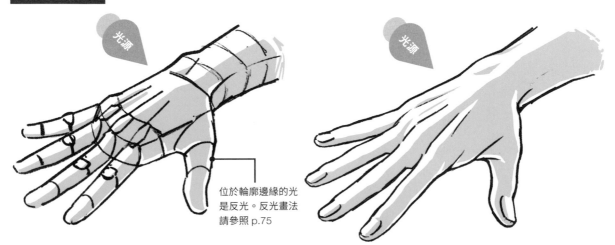

位於輪廓邊緣的光
是反光。反光畫法
請參照 p.75

猜拳時的「石頭」

光源在上方

由於手背具有弧度，所以也可加入凹凸的輔助線來思考

光源

光源

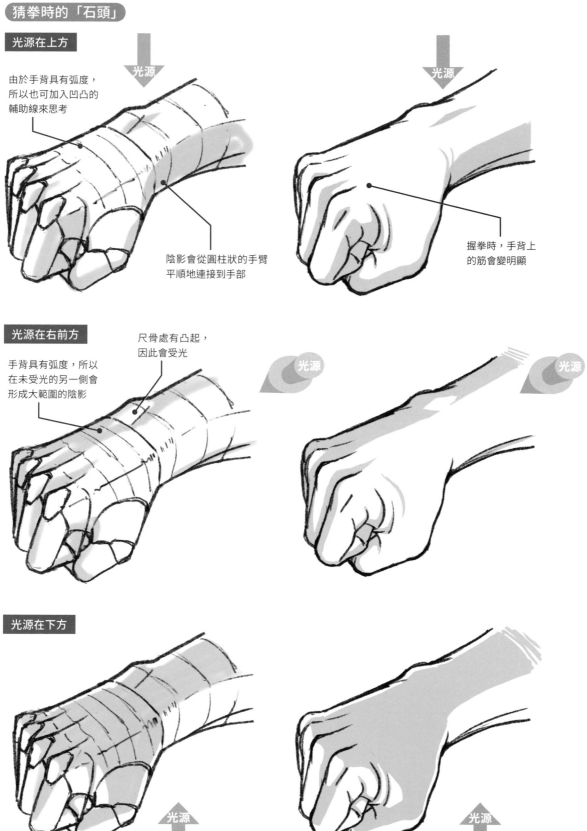

陰影會從圓柱狀的手臂平順地連接到手部

握拳時，手背上的筋會變明顯

光源在右前方

尺骨處有凸起，因此會受光

手背具有弧度，所以在未受光的另一側會形成大範圍的陰影

光源

光源

光源在下方

光源

光源

猜拳時的「剪刀」

光源在上方

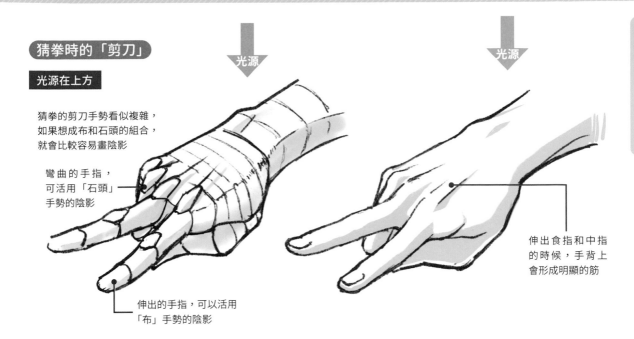

猜拳的剪刀手勢看似複雜，
如果想成布和石頭的組合，
就會比較容易畫陰影

彎曲的手指，
可活用「石頭」
手勢的陰影

伸出的手指，可以活用
「布」手勢的陰影

光源

光源

伸出食指和中指
的時候，手背上
會形成明顯的筋

光源在右前方

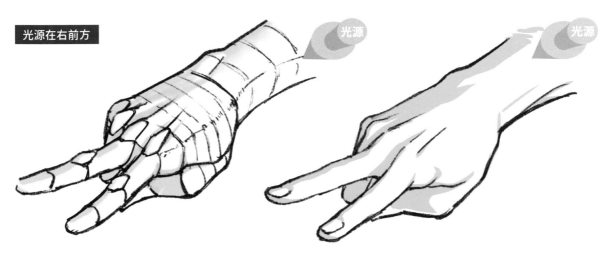

光源

光源

光源在下方

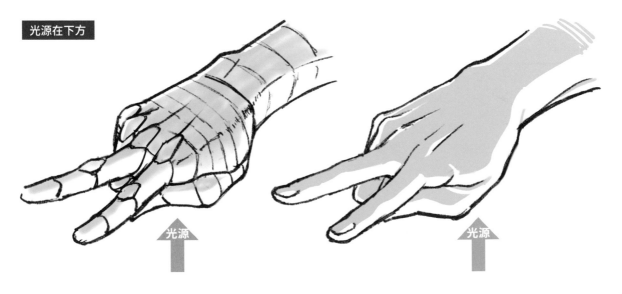

光源

光源

● 使用凹凸輔助線來添加陰影

比較難簡化的狀況,例如凹凸起伏多的手掌,或是不易簡化成區塊的複雜手勢,可加入凹凸的輔助線 (p.31),會更容易觀察凹凸與厚度。

難以簡化的手部陰影畫法 ①

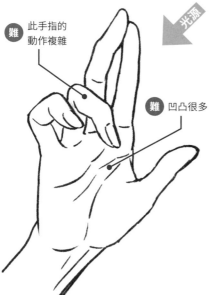

難 此手指的動作複雜

難 凹凸很多

光源

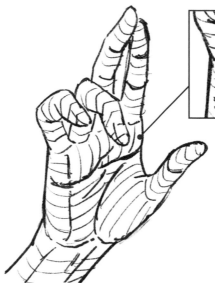

凹凸輔助線的方向,基本上是根據陰影要畫的位置決定要畫橫向線或直向線,如果你覺得難以判斷,就依照明顯的凹凸起伏去畫也沒關係。

1 這是凹凸起伏明顯的手掌,而且感覺難以簡化成區塊,也來試著添加陰影吧!

2 先畫出凹凸輔助線。把每根手指或手掌的區塊等部位,想成一塊一塊的會比較容易理解。

hint

如何畫凹凸輔助線

剛開始畫凹凸輔助線時,可能會覺得很難懂,此時不妨試著想成簡單的魚板形狀,為了看出最高處與最低處而畫輔助線,這樣想應該會比較容易理解。

把區塊想成單純的形狀

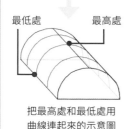

最低處　最高處

把最高處和最低處用曲線連起來的示意圖

在每個區塊的交界處,順著掌紋加入陰影

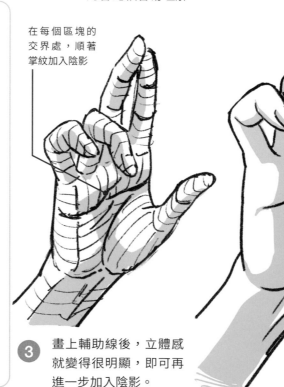

指蹼的掌紋

3 畫上輔助線後,立體感就變得很明顯,即可再進一步加入陰影。

4 調整細部的陰影就完成了。

難以簡化的手部陰影畫法 ②

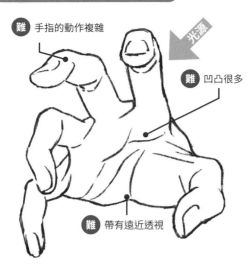

光源

難 手指的動作複雜

難 凹凸很多

難 帶有遠近透視

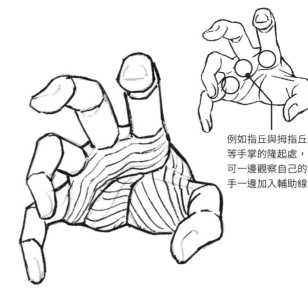

例如指丘與拇指丘
等手掌的隆起處，
可一邊觀察自己的
手一邊加入輔助線

① 這個手勢可看見手掌的凹凸起伏，而且還
帶有遠近透視，要簡化並不容易。接著就
試著替這個複雜的姿勢添加陰影吧！

② 先在手掌畫出凹凸輔助線，
將立體感可視化。

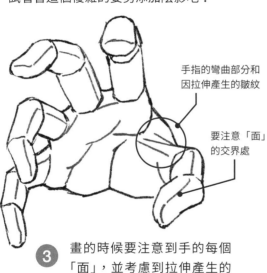

手指的彎曲部分和
因拉伸產生的皺紋

要注意「面」
的交界處

③ 畫的時候要注意到手的每個
「面」，並考慮到拉伸產生的
皺紋等，畫出陰影的草稿線。

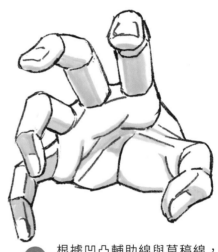

④ 根據凹凸輔助線與草稿線，
一邊思考手上皺紋與隆起處
一邊添加陰影。

來自斜上方的光源，應該
會在手掌上形成大範圍的
陰影。不過畫畫如果一味
追求正確性，可能會顯得
過於平面。我在畫陰影時
會盡量避免受限於光源，
而是以表現立體感為優先。

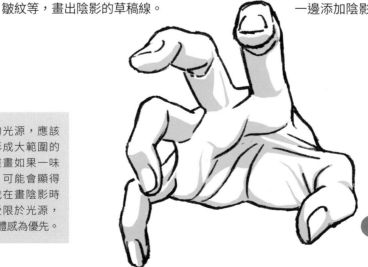

⑤ 調整細部陰影
就完成了。

71

● **各式各樣的光源**　接著我將沿用上一頁的範例，改畫不同角度的陰影。

來自斜前方的光源

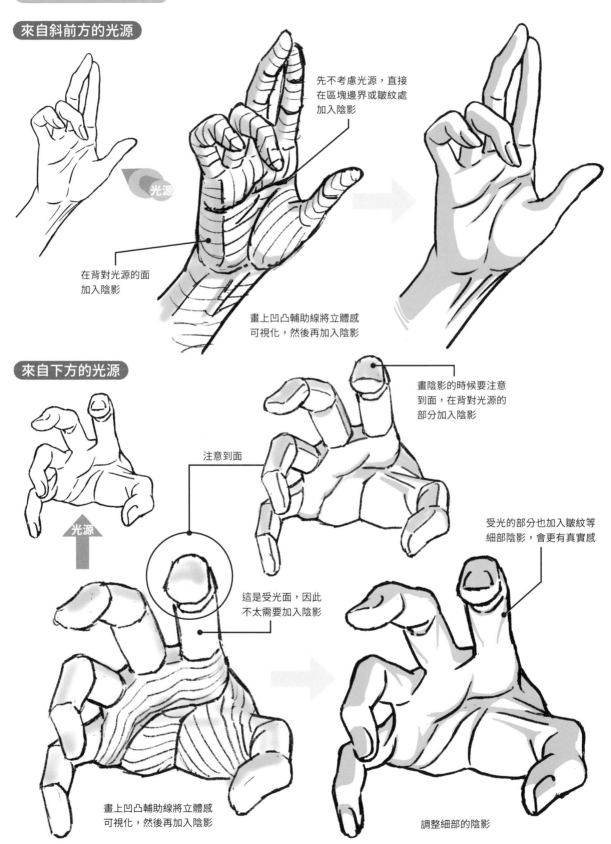

先不考慮光源，直接
在區塊邊界或皺紋處
加入陰影

在背對光源的面
加入陰影

光源

畫上凹凸輔助線將立體感
可視化，然後再加入陰影

來自下方的光源

光源

注意到面

畫陰影的時候要注意
到面，在背對光源的
部分加入陰影

這是受光面，因此
不太需要加入陰影

受光的部分也加入皺紋等
細部陰影，會更有真實感

畫上凹凸輔助線將立體感
可視化，然後再加入陰影

調整細部的陰影

● 骨頭與肌腱的陰影

手背上有明顯的骨頭和肌腱,在這些地方
加入陰影,即可表現男性凹凸不平的手。
此外,在畫手部特寫時,若把這些細部的
陰影都畫出來,會讓手顯得更有魄力。

在手背明顯的骨頭和
肌腱處加入陰影

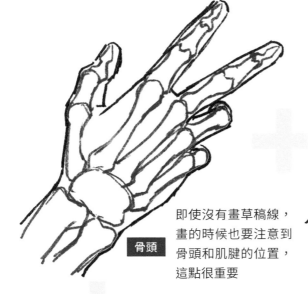

骨頭

肌腱

即使沒有畫草稿線,
畫的時候也要注意到
骨頭和肌腱的位置,
這點很重要

線稿中不用畫出
關節處的骨頭,
只用陰影來表現

從設計的角度來思考
骨頭和肌腱,決定出
要添加陰影的位置

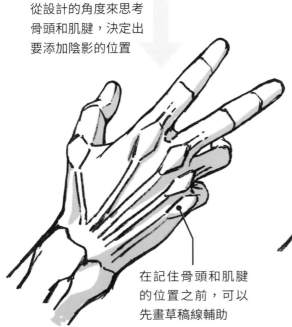

在記住骨頭和肌腱
的位置之前,可以
先畫草稿線輔助

參考骨頭和肌腱
大致的位置同時
加入陰影

● **細部陰影的畫法**

為了進一步表現出立體感與真實感,接著要添加細部陰影。畫得太多會給人厚重的感覺,建議根據尺寸或畫風來調整陰影的多寡。

皺紋形成的陰影

以握拳為例,在手指緊密接觸的部分,順著皺紋加入細部陰影,即可表現出緊實的感覺。

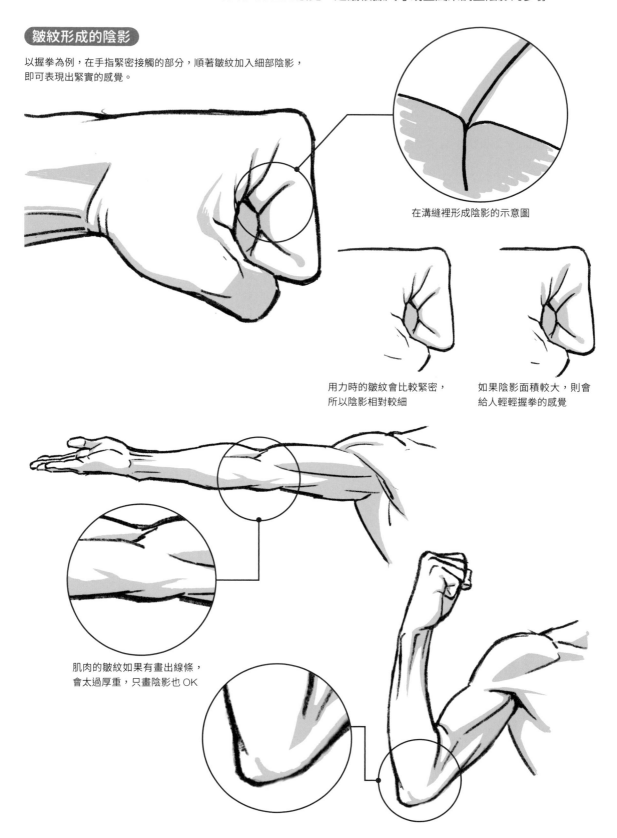

在溝縫裡形成陰影的示意圖

用力時的皺紋會比較緊密,所以陰影相對較細

如果陰影面積較大,則會給人輕輕握拳的感覺

肌肉的皺紋如果有畫出線條,會太過厚重,只畫陰影也 OK

反光的表現

畫陰影時，若保留些許白邊，即可表現反光。
加入反光後，看起來會更有立體感。

光線從另一邊照射過來的示意圖

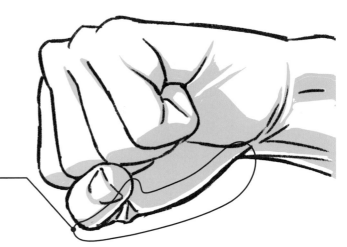

馬馬虎虎　GOOD

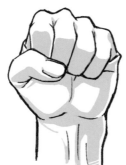

左圖是沒有加入反光的例子，
右圖則是有加入反光的例子。
加入反光看起來會更立體

以下是有無反光的比較圖。

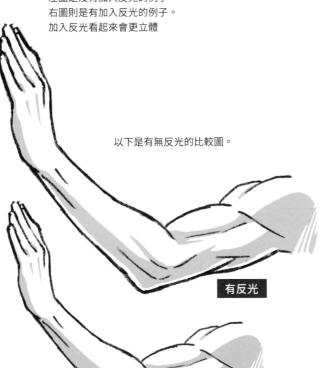

有反光

沒有反光

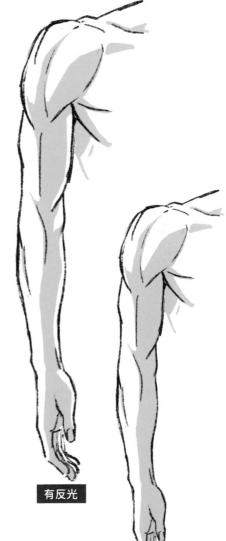

有反光

沒有反光

● 不同尺寸的陰影差異

陰影的多寡會隨著畫的大小而有差異。以下分別看看「石頭」手勢在特寫、中景、遠景這 3 種距離時的陰影差異。

猜拳時的「石頭」

特寫

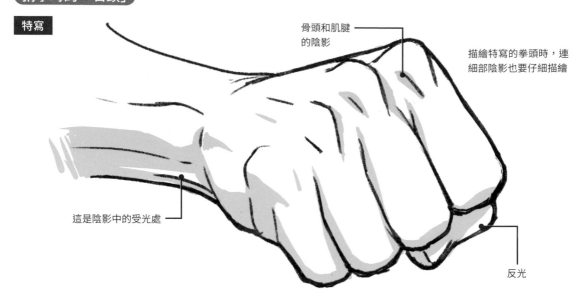

骨頭和肌腱的陰影

描繪特寫的拳頭時，連細部陰影也要仔細描繪

這是陰影中的受光處

反光

中景

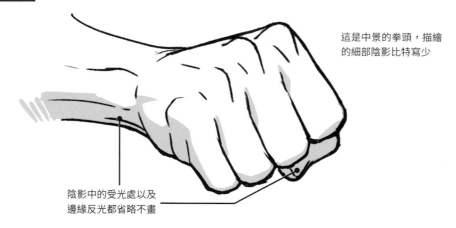

這是中景的拳頭，描繪的細部陰影比特寫少

陰影中的受光處以及邊緣反光都省略不畫

遠景

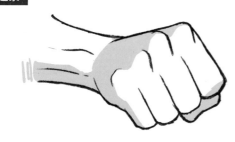

這是遠景的拳頭，畫作本身的細節也比較少，因此幾乎沒有畫細部陰影。不畫細部，只畫大範圍的陰影，這樣即使從遠處看也會一清二楚

把拳頭看成一整塊的形狀，然後在陰影面畫陰影的示意圖

猜拳時的「布」

特寫

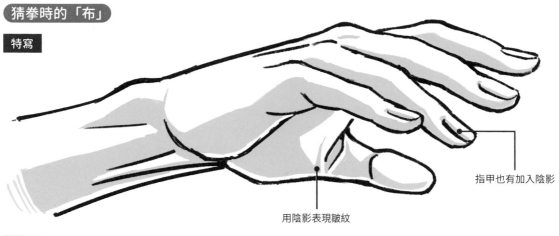

指甲也有加入陰影

用陰影表現皺紋

中景

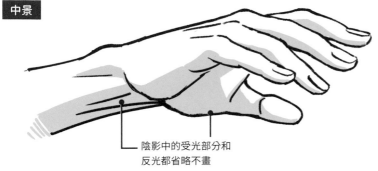

陰影中的受光部分和
反光都省略不畫

遠景

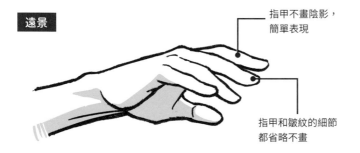

指甲不畫陰影，
簡單表現

指甲和皺紋的細節
都省略不畫

hint

畫尺骨常見的錯誤
尺骨是手腕上明顯的
骨頭，常見的錯誤是
把它畫在手腕側邊。
畫錯位置會導致陰影
也顯得不協調，所以
請注意尺骨的位置。

NG

骨頭在側邊凸起

GOOD

骨頭在上方凸起

尺骨凸出
的位置

手腕的斷面

尺骨

從手臂看過去的圖

77

柔邊陰影的基本畫法

本書主要是說明動畫中常見的陰影，邊界較為明確。以下說明另一種柔邊的陰影畫法，效果更自然。

● 動畫陰影和柔邊陰影

一般動畫中，幾乎都是畫邊緣明確的陰影，我稱為「動畫陰影」。本書也是基於「簡單好懂」這個理由，以動畫陰影為主來解說。

不過在插畫中，有時會使用邊緣模糊的柔邊陰影，不僅能夠表現立體感，還可提升畫面的細緻度。以下解說柔邊陰影的描繪重點。

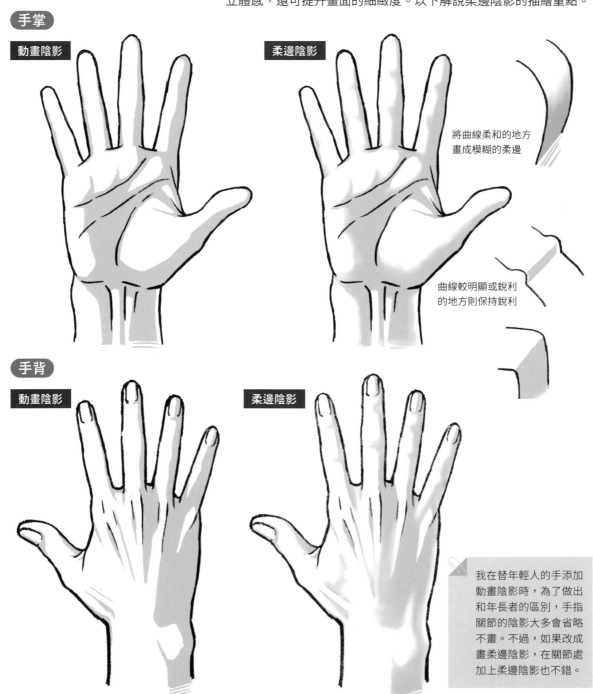

手掌

動畫陰影

柔邊陰影

將曲線柔和的地方畫成模糊的柔邊

曲線較明顯或銳利的地方則保持銳利

手背

動畫陰影

柔邊陰影

我在替年輕人的手添加動畫陰影時，為了做出和年長者的區別，手指關節的陰影大多會省略不畫。不過，如果改成畫柔邊陰影，在關節處加上柔邊陰影也不錯。

● 動畫陰影和柔邊陰影的組合

如果作品中全部都用柔邊陰影,會給人一種模糊的感覺。
如果搭配使用清晰的動畫陰影,即可在柔和中增添一點俐落分明的感覺。

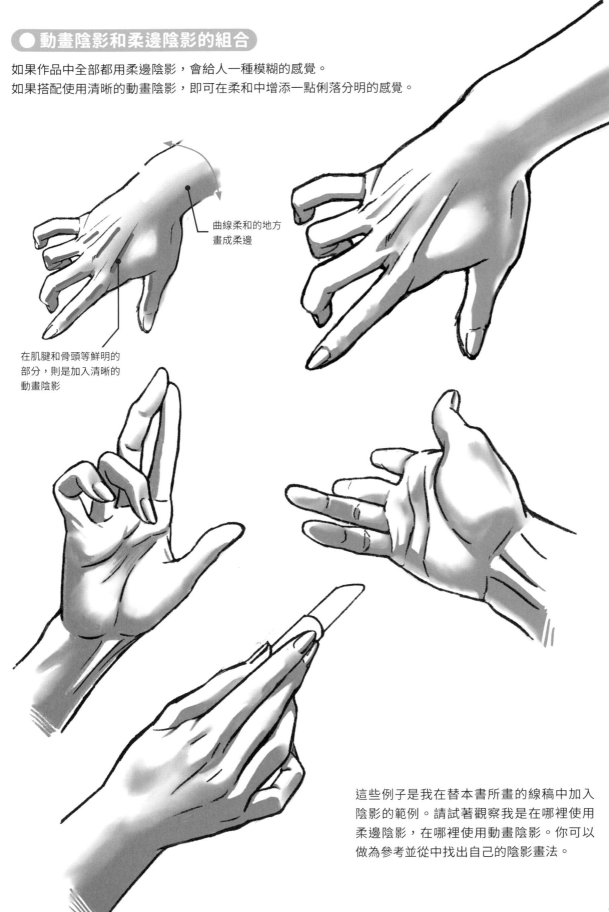

曲線柔和的地方
畫成柔邊

在肌腱和骨頭等鮮明的
部分,則是加入清晰的
動畫陰影

這些例子是我在替本書所畫的線稿中加入
陰影的範例。請試著觀察我是在哪裡使用
柔邊陰影,在哪裡使用動畫陰影。你可以
做為參考並從中找出自己的陰影畫法。

各式各樣的陰影

最後要來介紹各種類型的陰影，做為本章的總結。請試著一邊觀察陰影的畫法一邊臨摹。

● **各式各樣的手**　　以下已經替各式各樣的手加上了陰影，並且用橘色箭頭（→）標示出
　　　　　　　　　　　光源方向，在你觀看的時候，建議同時思考遠近透視和立體感。

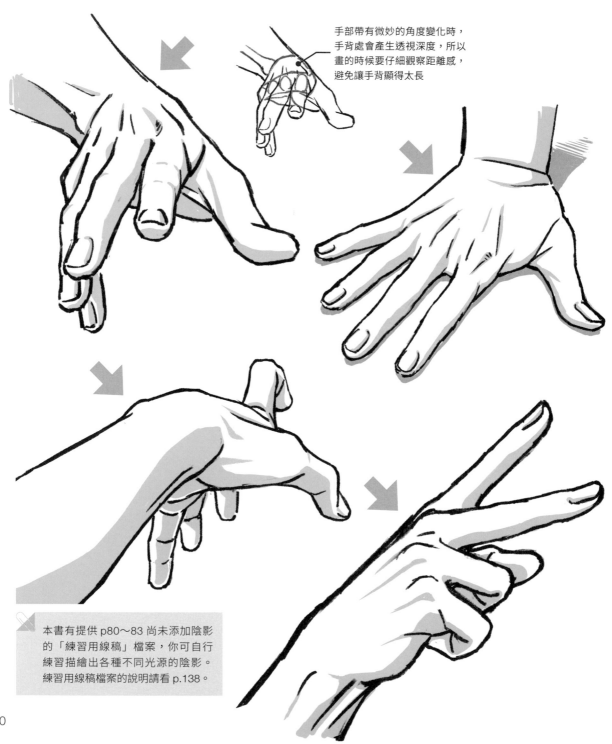

手部帶有微妙的角度變化時，
手背處會產生透視深度，所以
畫的時候要仔細觀察距離感，
避免讓手背顯得太長

本書有提供 p80～83 尚未添加陰影
的「練習用線稿」檔案，你可自行
練習描繪出各種不同光源的陰影。
練習用線稿檔案的說明請看 p.138。

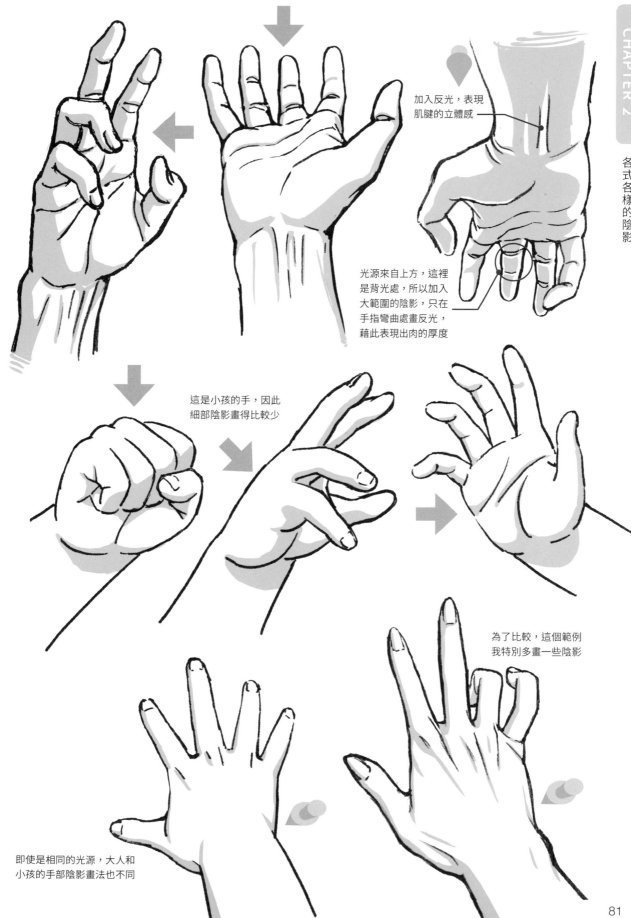

加入反光,表現
肌腱的立體感

光源來自上方,這裡
是背光處,所以加入
大範圍的陰影,只在
手指彎曲處畫反光,
藉此表現出肉的厚度

這是小孩的手,因此
細部陰影畫得比較少

為了比較,這個範例
我特別多畫一些陰影

即使是相同的光源,大人和
小孩的手部陰影畫法也不同

雙人的手　描繪兩手互動的畫面時，請特別注意重疊部分的皺紋與陰影。以下的範例的光源基本上都來自上方，如果是其他方向的光源，則會用橘色箭頭標示出光源位置。此外，雙手因重疊而被遮住的部分，也會在旁邊畫出簡化的草稿讓你對照。

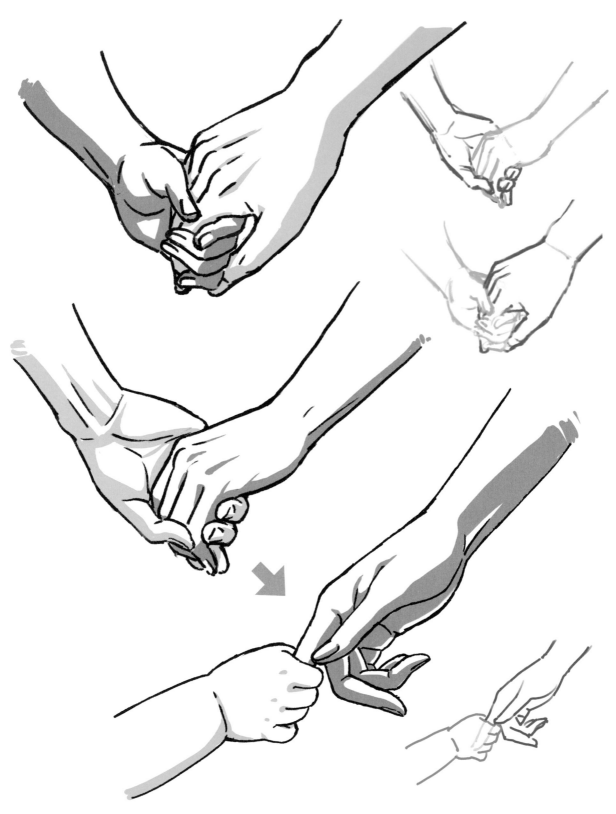

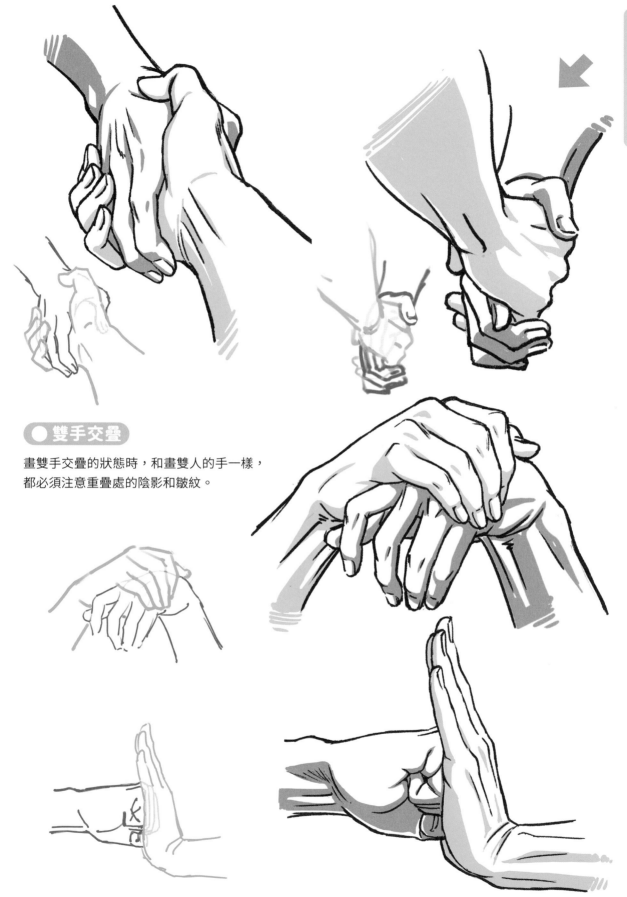

● 雙手交疊

畫雙手交疊的狀態時,和畫雙人的手一樣,
都必須注意重疊處的陰影和皺紋。

● 用麥克筆畫陰影

以下這幾張是我拿前作《神之手》書中「手的基本畫法」篇章所畫的線稿，使用麥可筆上色的範例。我是以動畫陰影為基礎，再加上麥克筆的疊色來描繪陰影。你在畫陰影時也可以參考這種畫法。

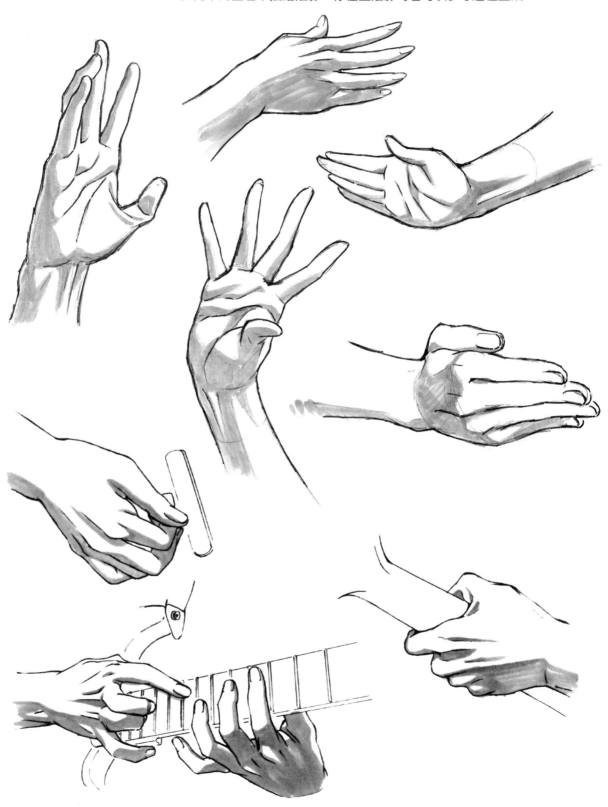

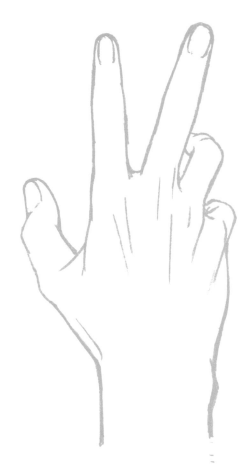

CHAPTER3

絕妙好手的
描繪技法

在第 3 章中，我將解說作為本書主題的「神之手」，
也就是「絕妙好手」的描繪技法。
本章有 4 大表現重點：「自然的手」、「戲劇化的手」、
「有魄力的手」、「強調手的構圖」，只要你深入理解，
即可畫出令人驚豔的絕妙好手。除了這 4 個重點，
我還會介紹動畫中常用的絕妙好手表現手法。

讓手更有魅力的表現手法

為了畫出充滿魅力、讓觀眾瞬間烙印心底的「絕妙好手」，我統整出以下 4 種表現手法，建議大家牢記。

● 自然的手　首先最重要的一點，就是能夠畫出毫無違和感的手。例如只是一個站立的場景，卻把手畫成握拳的樣子；又如某些應該聚焦在角色表情的場景，卻把手畫得太過精細而喧賓奪主，都會給人不協調的感覺。我認為，符合當下情境的手勢，才能稱得上是有魅力的手。在本書中，我把尚未添加戲劇詮釋的手稱為「自然的手」。

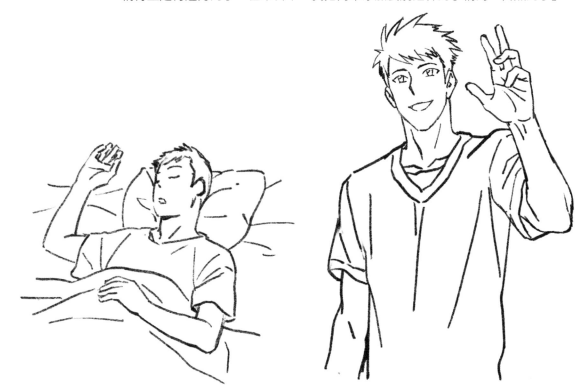

● 戲劇化的手　有時為了傳達人物的個性或行為，會將優雅的手勢或有力的動作，藉由誇張、變形等手法來強化表現力。在本書中，我稱之為「戲劇化的手」。

戲劇詮釋較少

有戲劇詮釋

● **有魄力的手** 為了凸顯手的力與美而充分強調透視效果的手，或是用筆觸或陰影強化視覺印象的手，在本書中稱之為「有魄力的手」。這種手法不僅能讓觀眾的視線聚焦在手上，還能運用透視效果來強化遠近感。

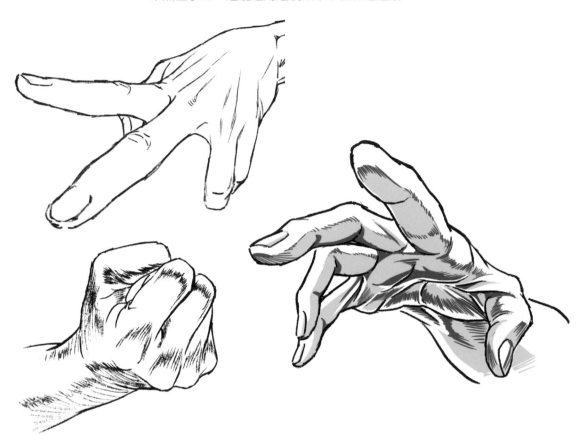

● **強調手的構圖** 在動畫或插畫中常見的手法，是比照鏡頭取景的方式來構圖，如果對焦到手，即可進一步強調手勢。以下我會介紹如何藉由手與身體的對比來強調手部，效果會比「有魄力的手」更強烈。

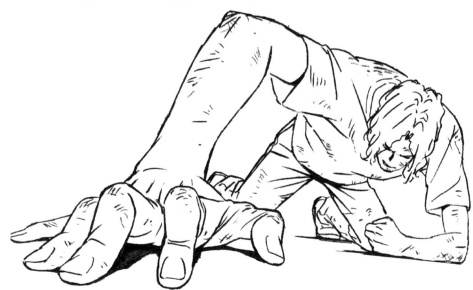

自然的手

在不經意的情況下，手看起來是什麼樣子呢？以下就來看看符合情境的「自然的手」吧！

● **自然的手之基本畫法**　以下說明沒有加入力道表現或明顯特徵等戲劇詮釋的「自然的手」的表現方法。「自然的手」的狀態會依情境而改變。

自然的站姿

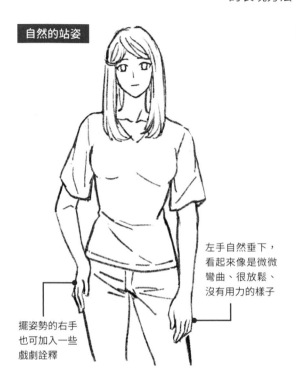

左手自然垂下，
看起來像是微微
彎曲、很放鬆、
沒有用力的樣子

擺姿勢的右手
也可加入一些
戲劇詮釋

雙手自然地放在膝上

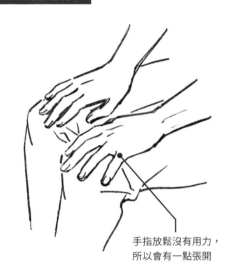

手指放鬆沒有用力，
所以會有一點張開

長跑

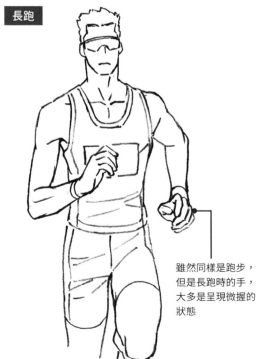

雖然同樣是跑步，
但是長跑時的手，
大多是呈現微握的
狀態

短跑

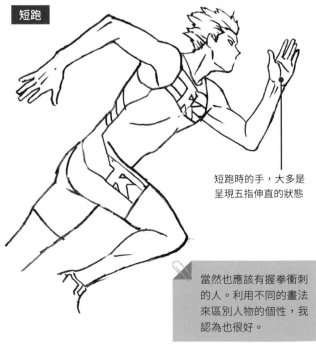

短跑時的手，大多是
呈現五指伸直的狀態

當然也應該有握拳衝刺
的人。利用不同的畫法
來區別人物的個性，我
認為也很好。

● 符合情緒的手

同樣是舉手打招呼的姿勢,穩重的個性或情緒低落狀態,與開朗的個性或精神飽滿狀態,表現出來的手勢就會有差異。請試著畫出符合情況的「自然的手」吧!想了解各種情緒或個性的手,在 p.96 也會有相關解說。

打招呼

穩重的個性

手往上抬的幅度較小,手指也微微彎曲,給人放鬆、沒有用力的感覺

開朗的個性

手張得很開,可強化活力十足的印象

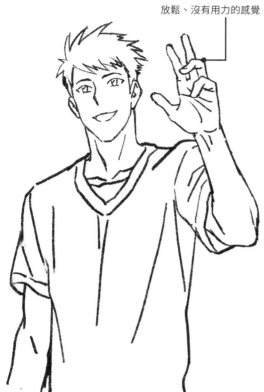
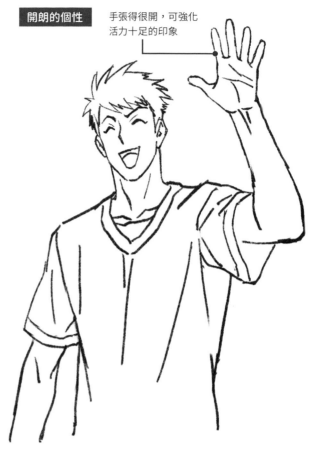

睡姿

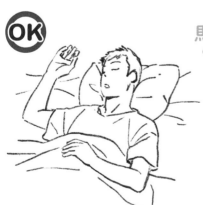
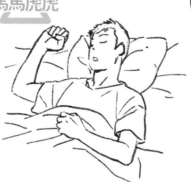

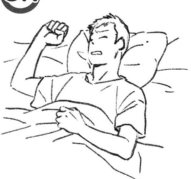

人在睡覺時,手會微微張開

明明在睡覺,卻把手握得緊緊的,感覺就會不太協調

雖然把手握得很緊,但因為臉上畫的是難以入睡的表情,所以毫無違和感

戲劇化的手

以下將解說把手的某部位或動作局部誇張化或變形，藉此強化視覺印象的戲劇詮釋。

● 基本的戲劇詮釋

相對於「自然的手」，把手的某部位或動作誇張化或是變形，藉此強化表現的效果，本書中稱之為「戲劇詮釋」。舉例來說，我們可以藉由替小指加入一點戲劇詮釋來表現優雅或性感，或是加入古怪的戲劇化表現，來強調人物角色的個性。

拿口紅的手

沒有戲劇詮釋

有戲劇詮釋 –A 類型–

將手指併攏，營造俐落的印象。小指稍微分開，可增添女人味

有戲劇詮釋 –B 類型–

雖然 A 類型比較常見，不過 B 類型也很漂亮。這時小指沒有伸直，而是和無名指一起微微彎曲，形成漂亮的手部輪廓

只看手部輪廓的剪影，會是這種感覺

改從手掌這一側來看有無戲劇詮釋的差異。實際上如果這樣子拿口紅，或許會很難好好地塗口紅吧。但我認為在畫畫時，偏重視覺效果的表現也無妨。

沒有戲劇詮釋

有戲劇詮釋

拿飲料杯的手

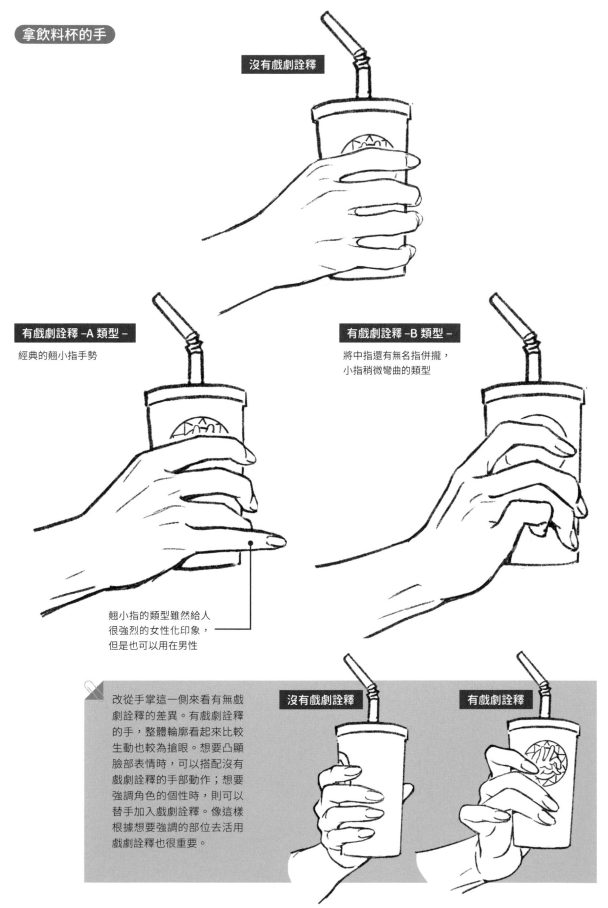

沒有戲劇詮釋

有戲劇詮釋 –A 類型 –

經典的翹小指手勢

有戲劇詮釋 –B 類型 –

將中指還有無名指併攏，
小指稍微彎曲的類型

翹小指的類型雖然給人
很強烈的女性化印象，
但是也可以用在男性

改從手掌這一側來看有無戲
劇詮釋的差異。有戲劇詮釋
的手，整體輪廓看起來比較
生動也較為搶眼。想要凸顯
臉部表情時，可以搭配沒有
戲劇詮釋的手部動作；想要
強調角色的個性時，則可以
替手加入戲劇詮釋。像這樣
根據想要強調的部位去活用
戲劇詮釋也很重要。

沒有戲劇詮釋

有戲劇詮釋

● 運用手腕的戲劇詮釋

改變手腕的角度,可以替整體輪廓增添變化,或是改變給人的印象。例如筆直地將手指向某處的動作,若改變手腕的角度,就會讓整體氣氛顯得更盛氣凌人。

沒有戲劇詮釋

如果想要表現正直的形象,幾乎不用添加任何戲劇詮釋,只要指向對方即可。此外,若要凸顯其他重點吸睛部位,也會盡量減少手部的戲劇詮釋。

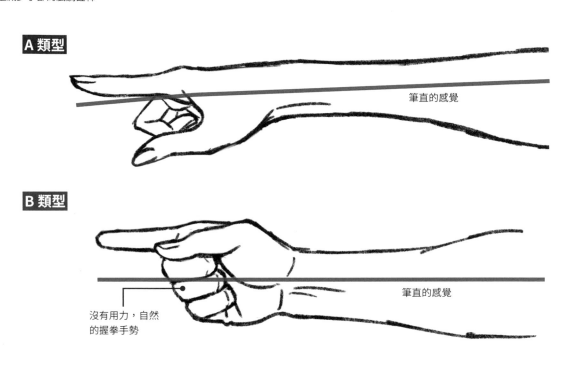

A 類型

筆直的感覺

B 類型

沒有用力,自然的握拳手勢

筆直的感覺

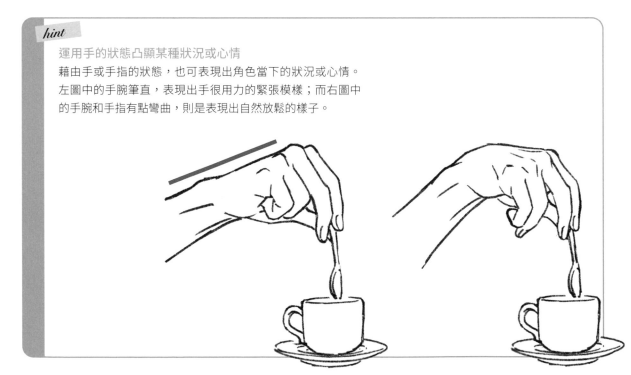

hint

運用手的狀態凸顯某種狀況或心情
藉由手或手指的狀態,也可表現出角色當下的狀況或心情。
左圖中的手腕筆直,表現出手很用力的緊張模樣;而右圖中的手腕和手指有點彎曲,則是表現出自然放鬆的樣子。

有戲劇詮釋

想要表現從容、輕鬆或強勢的感覺時，可以試著誇大戲劇表現。
這麼做可以有效強化人物個性，讓想營造的形象更清楚明確。

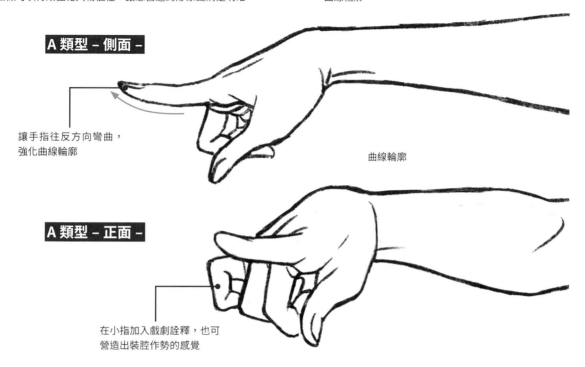

曲線輪廓

A 類型 – 側面 –

讓手指往反方向彎曲，
強化曲線輪廓

曲線輪廓

A 類型 – 正面 –

在小指加入戲劇詮釋，也可
營造出裝腔作勢的感覺

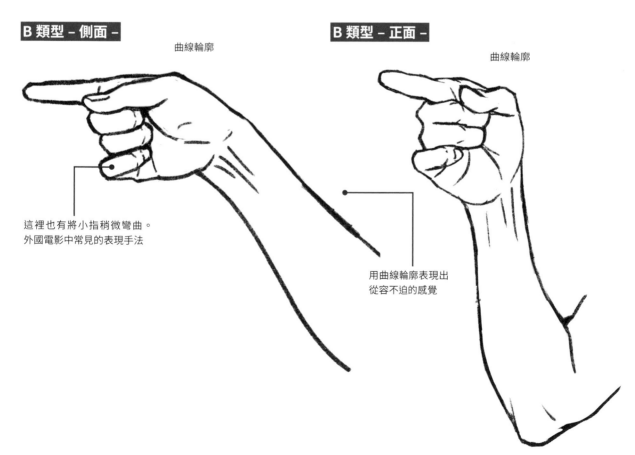

B 類型 – 側面 –

曲線輪廓

B 類型 – 正面 –

曲線輪廓

這裡也有將小指稍微彎曲。
外國電影中常見的表現手法

用曲線輪廓表現出
從容不迫的感覺

● 運用手指的戲劇詮釋

在「基本的戲劇詮釋」(p.90) 已經介紹過運用小指的戲劇詮釋，接著我將示範如何運用手指的併攏方式，以及握持物品的方法來增添戲劇效果。

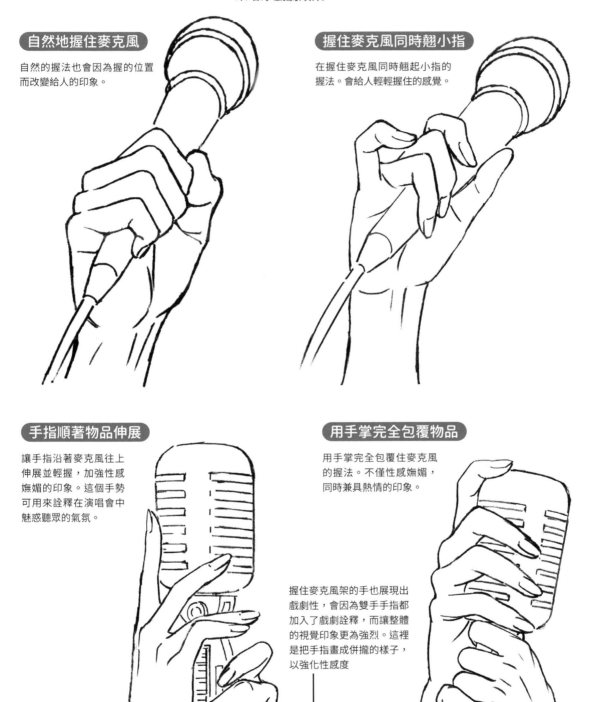

自然地握住麥克風

自然的握法也會因為握的位置而改變給人的印象。

握住麥克風同時翹小指

在握住麥克風同時翹起小指的握法。會給人輕輕握住的感覺。

手指順著物品伸展

讓手指沿著麥克風往上伸展並輕握，加強性感嫵媚的印象。這個手勢可用來詮釋在演唱會中魅惑聽眾的氣氛。

用手掌完全包覆物品

用手掌完全包覆住麥克風的握法。不僅性感嫵媚，同時兼具熱情的印象。

握住麥克風架的手也展現出戲劇性，會因為雙手手指都加入了戲劇詮釋，而讓整體的視覺印象更為強烈。這裡是把手指畫成併攏的樣子，以強化性感度

組合多種戲劇詮釋

以下將介紹同時組合多種戲劇詮釋的例子。請根據角色需要，思考各種戲劇表現手法吧！
符合角色特質的戲劇詮釋，下一頁開始會有更詳細的示範。

只用手指的戲劇詮釋

這是將手放在胸前並緊緊握住的姿勢。為了強化角色不安的情緒，所以也試著替手部加入戲劇詮釋。

較少的戲劇詮釋
不添加明顯的戲劇詮釋，只是單純緊緊握拳的手

較多的戲劇詮釋
在小指處添加戲劇詮釋的手。能夠讓人想像出角色的柔弱個性

組合手指和手腕的戲劇詮釋

在手腕也可以加入戲劇詮釋。這樣會比只用手指帶來更多的戲劇效果。

較少的戲劇詮釋
手部是維持單純握拳的姿勢，只替手腕加入一點扭動的感覺

較多的戲劇詮釋
連手指也加入戲劇詮釋，強化不安和悲傷的印象

根據左手的姿勢，也在右手的手腕處添加戲劇詮釋

● 符合人物特質的戲劇詮釋

用手部動作增添戲劇性

雖然是同一隻手，只要稍微改變手的動作，
就能表現人物個性的強大或溫柔。手掌畫法
都相同，主要是透過手指來提升戲劇性。

在 CHAPTER 1 中，已經學過不同性別、年齡、體型的
手的畫法，接下來我將進一步解說如何利用戲劇詮釋，
表現出不同的性別、個性與情緒。

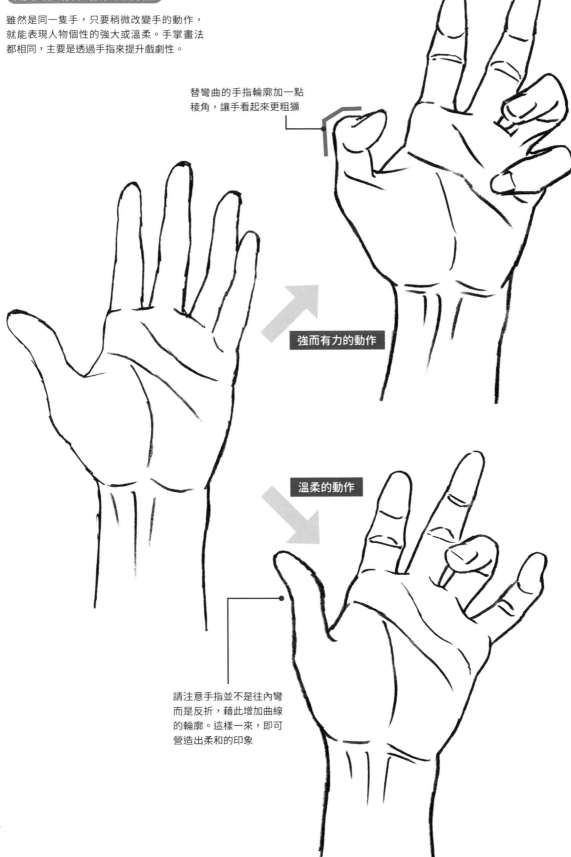

替彎曲的手指輪廓加一點
稜角，讓手看起來更粗獷

強而有力的動作

溫柔的動作

請注意手指並不是往內彎
而是反折，藉此增加曲線
的輪廓。這樣一來，即可
營造出柔和的印象

不同性別的戲劇詮釋 以下我將介紹在表現男性的強壯或女性的柔美時，常見的標準詮釋方法。

男性的手機拿法　　　　　　　　女性的手機拿法

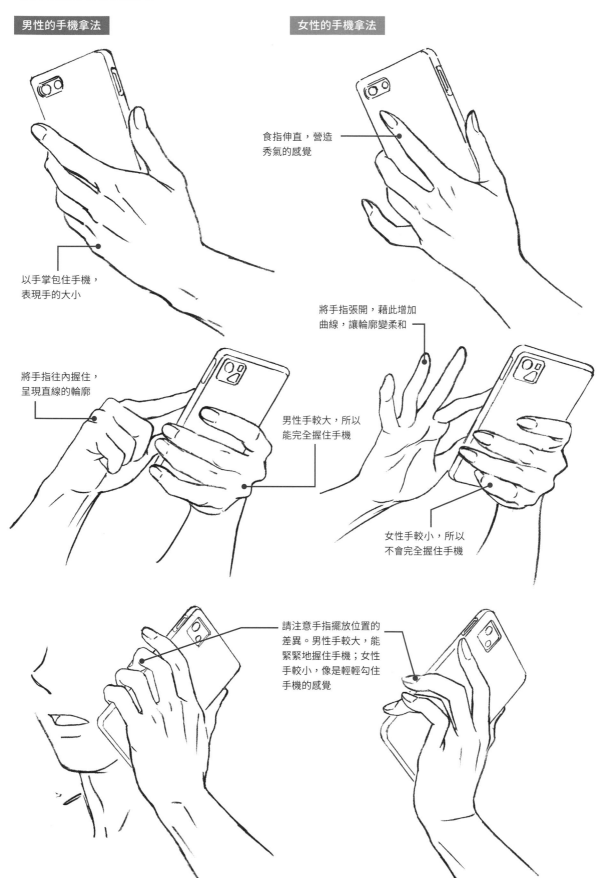

食指伸直，營造秀氣的感覺

以手掌包住手機，表現手的大小

將手指往內握住，呈現直線的輪廓

將手指張開，藉此增加曲線，讓輪廓變柔和

男性手較大，所以能完全握住手機

女性手較小，所以不會完全握住手機

請注意手指擺放位置的差異。男性手較大，能緊緊地握住手機；女性手較小，像是輕輕勾住手機的感覺

不同個性的戲劇詮釋

正直的個性

在「運用手腕的戲劇詮釋」(p.92) 中我有稍微提到，
要表現正直的個性時，幾乎不會加入任何戲劇詮釋。
此外要注意的是，無論角色是何種個性，若在自然的
手勢中加入過多的戲劇詮釋，手所給人的印象會變得
過於強烈，因此需斟酌使用。

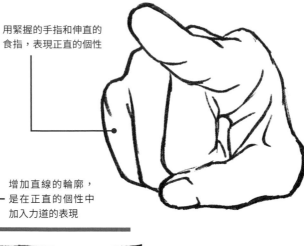

用緊握的手指和伸直的
食指，表現正直的個性

增加直線的輪廓，
是在正直的個性中
加入力道的表現

從側面可看出手腕其實
是彎曲的。這是替手腕
加入力道表現的範例

從容不迫的個性

加入充滿戲劇化的動作，會給人一種刻意
表現得很從容的感覺。如果是個性獨特的
角色，不只是手，多半也會替全身的動作
加入強烈的戲劇詮釋。

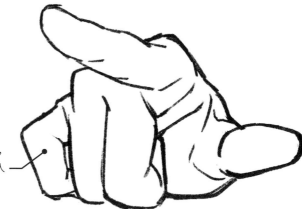

運用往外翻的拇指和彎曲的小指，
營造出有點刻意表現的感覺，讓人
感受到人物的從容

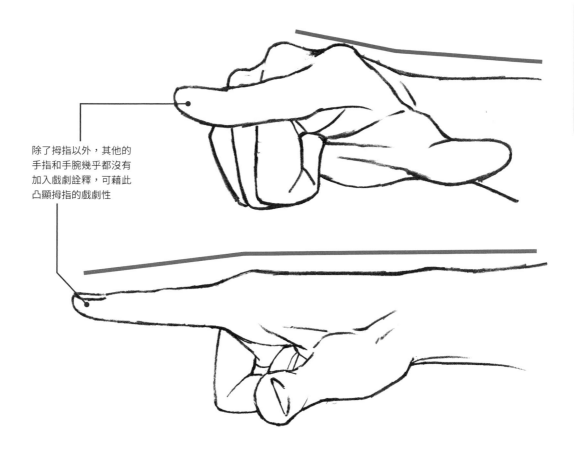

除了拇指以外，其他的
手指和手腕幾乎都沒有
加入戲劇詮釋，可藉此
凸顯拇指的戲劇性

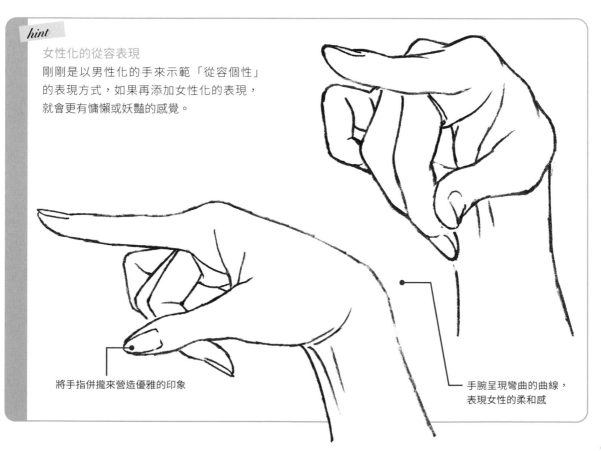

hint

女性化的從容表現
剛剛是以男性化的手來示範「從容個性」
的表現方式，如果再添加女性化的表現，
就會更有慵懶或妖豔的感覺。

將手指併攏來營造優雅的印象

手腕呈現彎曲的曲線，
表現女性的柔和感

CHAPTER 3

絕妙好手的描繪技法

各種情緒的戲劇詮釋

自然垂下的手

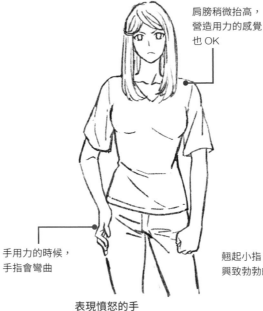

肩膀稍微抬高,
營造用力的感覺
也 OK

手用力的時候,
手指會彎曲

翹起小指,會給人
興致勃勃的感覺

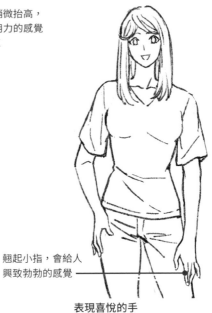

自然的手
左手自然地垂下,右手稍微加點
姿勢(可參考 p.88)

表現憤怒的手
單手握拳,有種快要忍無可忍
的感覺

表現喜悅的手
將小指翹起來,並將手指打開,
表現開心的心情

放在膝蓋上的手

自然的手
每根手指都很放鬆,所以
會呈現微微彎曲的狀態
(可參考 p.88)

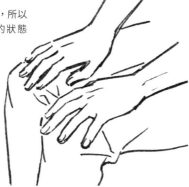

表現焦慮與心情不安的手
用極度用力的手指來表現焦慮
與不安的感覺

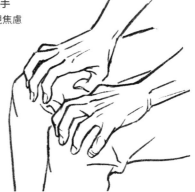

表現喜悅的手
將小指和食指翹起,透過像是
打節拍的氣氛表現開心的感覺

表現憤怒
因為用力而彎曲的手指,或是
緊握的手,都能表現即將爆發
的憤怒情緒

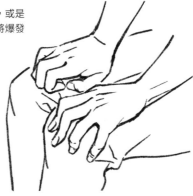

能夠傳達情緒的手

將手比出某種姿勢就能傳達特定的情緒或想法，這種方式稱為手勢（HAND SIGN 或 gesture）。以下介紹幾種用手表達情緒的常見姿勢。

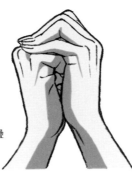

如同祈禱般將雙手交疊的許願姿勢

豎起大拇指比「讚」，表示 GOOD 的意思。在日本，這個手勢也可用來表示「OK」

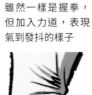

雖然一樣是握拳，但加入力道，表現氣到發抖的樣子

蓄勢待發的握拳手勢

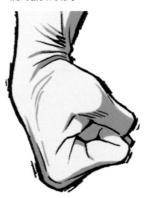

手指以擬人化的姿態表現雀躍興奮的心情

我把我在書中介紹過的手，搭配簡潔易懂的文字做成了一套 LINE 貼圖，目前正在 LINE STORE 上面銷售喔！

這套貼圖多達 40 張，都是透過手的姿勢和動作來表現情緒，也有包含一些哏圖，是一套很實用的貼圖喔。

Hand Talk / 加加美高浩獨家貼圖

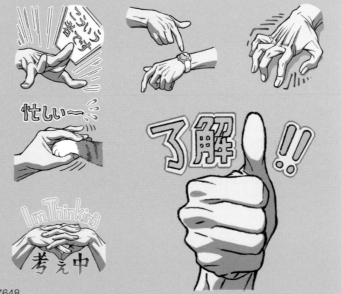

https://store.line.me/stickershop/product/10147648

杯子拿法的戲劇詮釋

前面介紹了許多關於人物個性的戲劇詮釋畫法。做為總結,以下我再介紹幾個例子,示範如何用杯子的拿法來表現人物的個性。

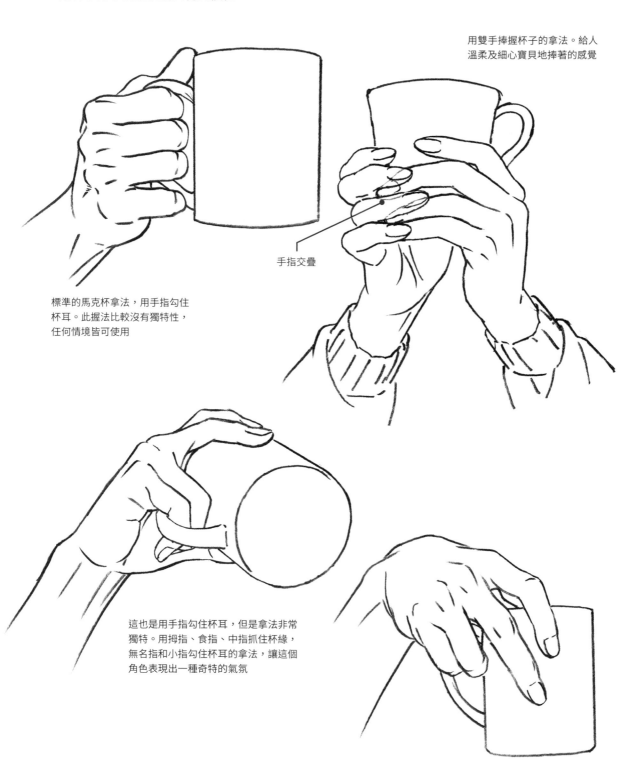

用雙手捧握杯子的拿法。給人溫柔及細心寶貝地捧著的感覺

手指交疊

標準的馬克杯拿法,用手指勾住杯耳。此握法比較沒有獨特性,任何情境皆可使用

這也是用手指勾住杯耳,但是拿法非常獨特。用拇指、食指、中指抓住杯緣,無名指和小指勾住杯耳的拿法,讓這個角色表現出一種奇特的氣氛

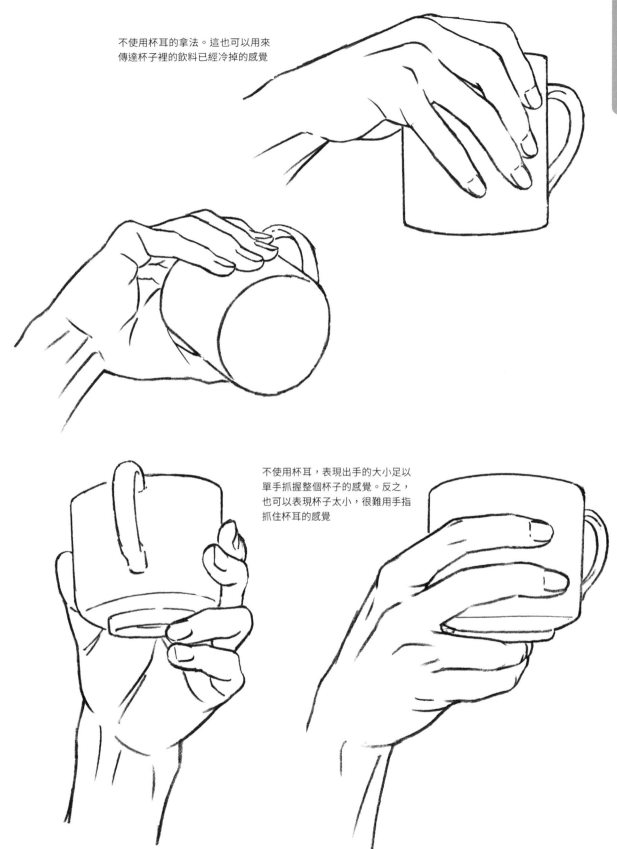

不使用杯耳的拿法。這也可以用來
傳達杯子裡的飲料已經冷掉的感覺

不使用杯耳，表現出手的大小足以
單手抓握整個杯子的感覺。反之，
也可以表現杯子太小，很難用手指
抓住杯耳的感覺

有魄力的手

以下我將解說 3 種營造魄力的方法：「用強烈透視展現魄力」、「用筆觸表現魄力」、「用陰影增添魄力」。

● 用強烈透視展現魄力　運用將前景拓寬放大的強烈透視感，可畫出充滿視覺震撼力的手。

指向某處的手

一般狀況的透視

手指的大小一致

簡化後

強化效果的透視

愈前面的部分畫得愈大

即使透視不夠精準也沒關係，
即使是粗略的透視，也能輕鬆
表現出遠近感

簡化後

試圖抓住某物的手

一般狀況的透視

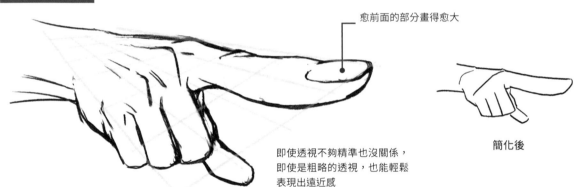

簡化後

強化效果的透視

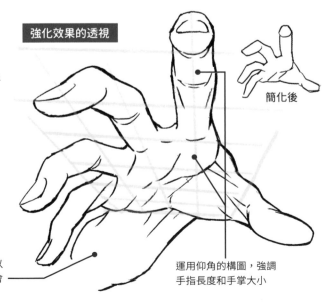

簡化後

由於透視非常強烈，所以
位於後面的手臂看起來會
變得比較小（細）

運用仰角的構圖，強調
手指長度和手掌大小

● 用筆觸表現魄力

用筆觸畫出陰影和立體感，可以表現出有別於上色陰影的狂放魄力。

試圖抓住某物的姿勢

有加筆觸

用筆觸表現陰影

沒有加筆觸

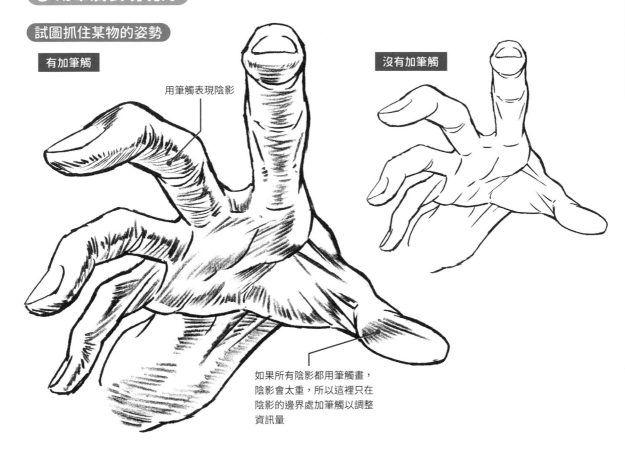

如果所有陰影都用筆觸畫，
陰影會太重，所以這裡只在
陰影的邊界處加筆觸以調整
資訊量

把手伸向天空的姿勢

有加筆觸

沒有加筆觸

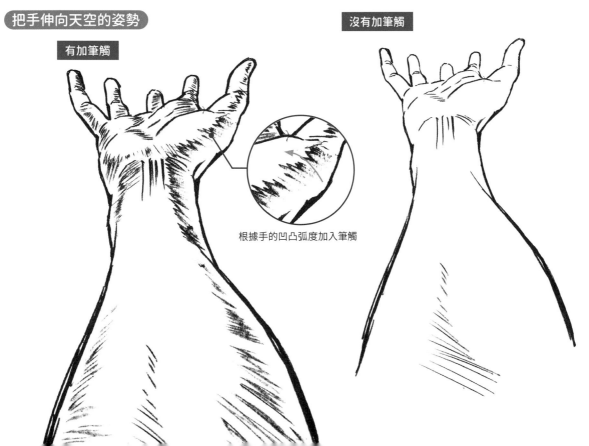

根據手的凹凸弧度加入筆觸

施展拳法的手勢

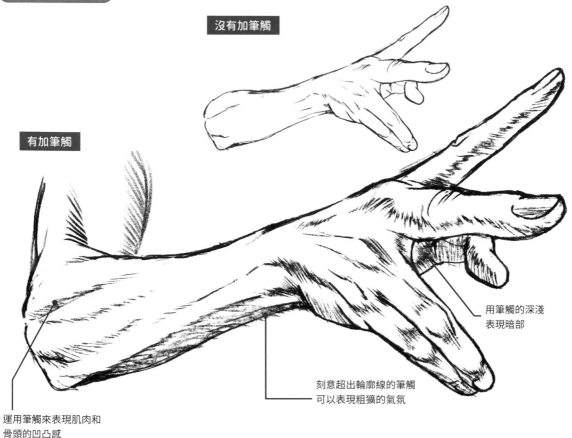

沒有加筆觸

有加筆觸

用筆觸的深淺
表現暗部

刻意超出輪廓線的筆觸
可以表現粗獷的氣氛

運用筆觸來表現肌肉和
骨頭的凹凸感

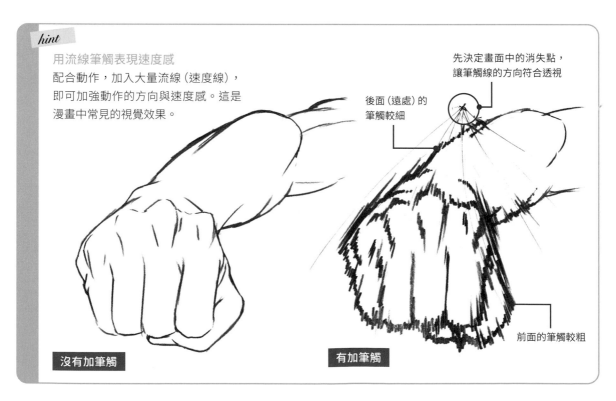

hint

用流線筆觸表現速度感
配合動作，加入大量流線（速度線），
即可加強動作的方向與速度感。這是
漫畫中常見的視覺效果。

先決定畫面中的消失點，
讓筆觸線的方向符合透視

後面（遠處）的
筆觸較細

前面的筆觸較粗

沒有加筆觸

有加筆觸

Column 筆觸的效果

筆觸除了可以用來展現魄力，還可以營造出各式各樣的效果。以下的筆觸效果，你可以試著全部一起組合運用，或是依照情境需要分別使用。

沒有加筆觸

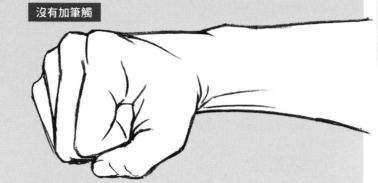

用流線筆觸表現動態感

上頁有介紹用流線（速度線）來表現動態感的詮釋方式。不僅能夠提升魄力，也可以表現速度感

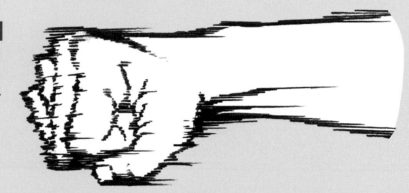

加粗輪廓

把輪廓線加粗，以強調形狀的詮釋方式。可提升魄力，也可以活用於引導視線

簡化後

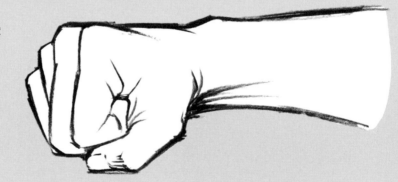

變形誇飾

這是將整體的筆觸畫得更有設計感的表現，例如把直線畫得更硬一點，是一種能夠改變視覺印象的詮釋方式

將手以外的地方變形也 OK

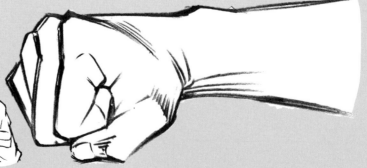

● 用陰影增添魄力

以下我將示範運用深色陰影（2 號陰影）來提升畫面的細緻度，讓人留下更深刻的印象。如下圖所示，可以用深色陰影表現遠近感，或是取代以實線畫的厚重筆觸，可以讓視覺上更柔和。

用深色陰影表現遠近感

在插畫界，通常將顏色較深的陰影稱為「2 影」，而在動畫領域，也會將陰影分成兩層。相對於正常狀態，只暗一階的淺色陰影稱為 1 號陰影（1 号影），更暗一階的深色陰影則稱為 2 號陰影（2 号影）。若在畫好的陰影中加入更深的陰影，可以提升色彩深度或厚度，加強立體感。

線稿

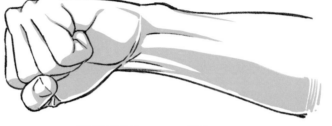

1 號陰影

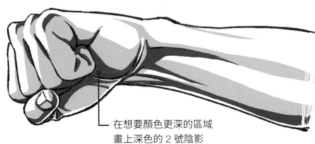

2 號陰影

在想要顏色更深的區域畫上深色的 2 號陰影

用深色陰影描繪筆觸

這是種將陰影與筆觸結合的表現手法。如果覺得在線稿上面直接畫實線筆觸會太過強烈，可改用深色陰影來添加筆觸，這種畫法的效果也很不錯。

線稿

用深色筆觸來強調陰影的邊界

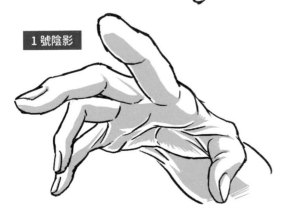

1 號陰影

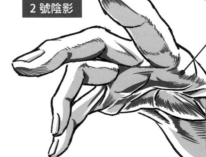

2 號陰影

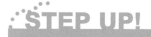

不同光源帶來的氛圍差異

雖然討論整體光源有點偏離畫手部陰影的主題，但是想讓讀者了解這點，在畫全身的時候，
光源的位置會影響人物的氛圍。除了根據情境，也可以配合想營造的氛圍來改變光源的位置。

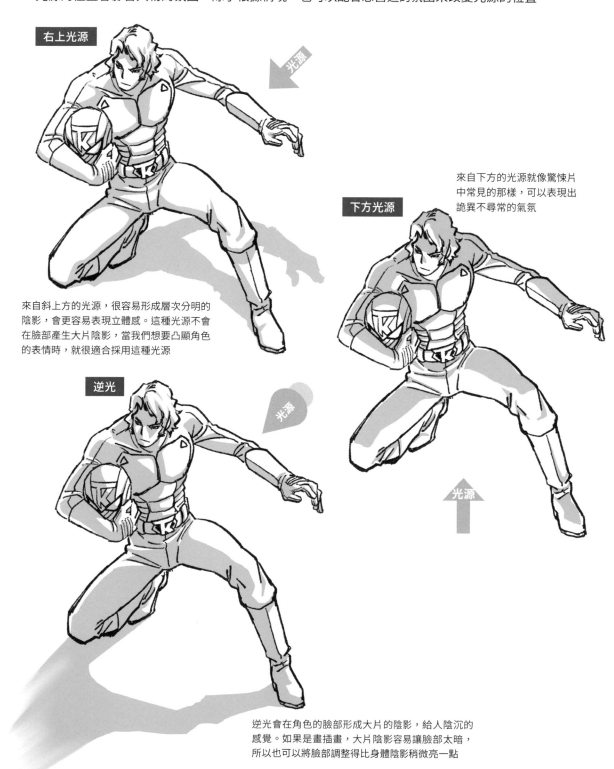

右上光源

光源

下方光源

來自下方的光源就像驚悚片
中常見的那樣，可以表現出
詭異不尋常的氣氛

來自斜上方的光源，很容易形成層次分明的
陰影，會更容易表現立體感。這種光源不會
在臉部產生大片陰影，當我們想要凸顯角色
的表情時，就很適合採用這種光源

逆光

光源

光源

逆光會在角色的臉部形成大片的陰影，給人陰沉的
感覺。如果是畫插畫，大片陰影容易讓臉部太暗，
所以也可以將臉部調整得比身體陰影稍微亮一點

強調手的構圖

即使是相同的場景，也可以活用構圖讓手更醒目。以下來看看如何根據相機取景的位置來完成構圖。

● 與鏡頭距離的差異

我在畫動畫原稿時，會思考相機取景的位置來決定構圖。
接著就來解說相機取景位置造成的構圖差異。

近距離

角色的手與相機的距離較近，
因此手看起來會比較大。這種
構圖透視效果很強，可以形成
讓手看起來魄力十足的構圖。

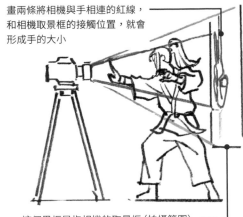

畫兩條將相機與手相連的紅線，
和相機取景框的接觸位置，就會
形成手的大小

這個黑框是指相機的取景框（拍攝範圍）
近距離時，這個取景框會變成畫作範圍

遠距離

角色的手與相機的距離較遠，因此
手看起來比較小。遠距拍攝時角色
全身都會比較小，這是種適合用來
說明狀況的構圖，例如將敵對角色
安排在前景、畫出背景之類的。

角色與相機距離遠，
所以手看起來比較小

根據「近距離」的畫作範圍擷取出來的紅框
黑框是相機取景框

角色距離相機比較遠，拍攝範圍也較廣，
所以會拍到全身。為了比較，特地擷取出
與近距離相同尺寸的角色來做為範例。

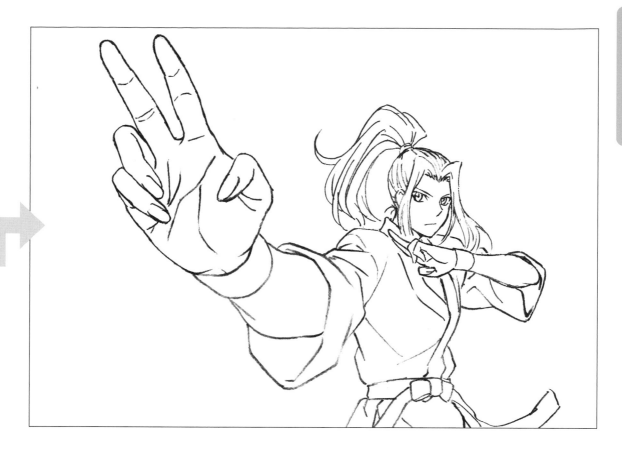

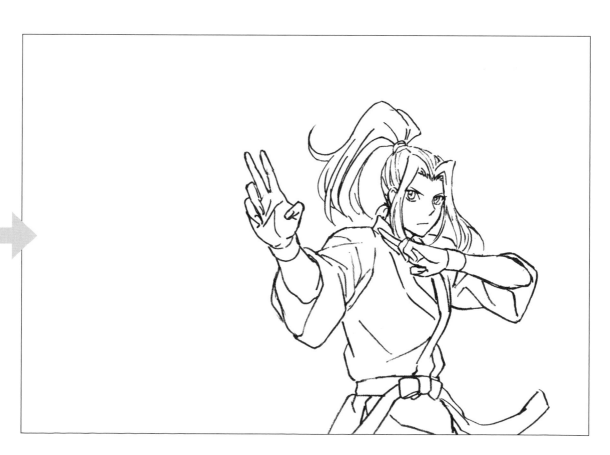

● 改變手的位置來增添變化

請看右邊上下這兩張圖。臉和身體維持不變，
只有改變手的大小。

上圖是角色將手臂彎曲至胸前的構圖，相機的
位置和手的距離比較遠。這種構圖會讓觀眾的
視線最先落在人物的臉部，比較適合用在想要
強化人物印象的情況。

下圖則是把手往前伸，讓手靠近相機的構圖。
這種構圖就會讓視線最先落在手（手中的光），
可以營造出一種畫中角色似乎準備施展魔法的
獨特印象。

即使構圖一樣，也要思考畫作要凸顯的是角色
還是角色手中的物品，靈活運用不同的姿勢。

● 透視產生的差異

前面我在「有魄力的手」(p.104) 解說過用透視展現魄力的方法，這招用在構圖時效果也很好。以下我就以人物大小差不多的兩張圖例，來解說透視效果不同所呈現的畫面差異。

一般的透視

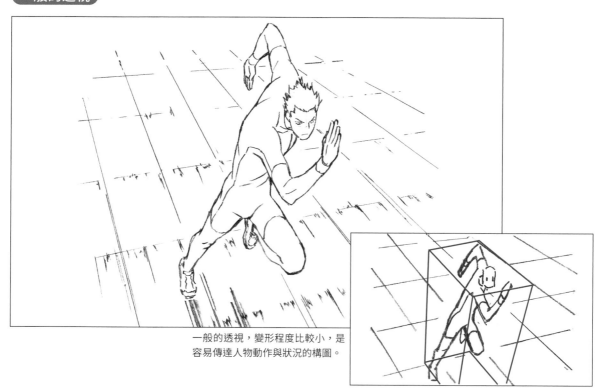

一般的透視，變形程度比較小，是容易傳達人物動作與狀況的構圖。

強烈的透視

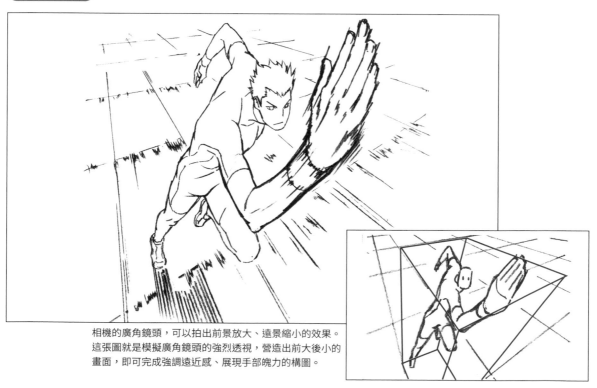

相機的廣角鏡頭，可以拍出前景放大、遠景縮小的效果。這張圖就是模擬廣角鏡頭的強烈透視，營造出前大後小的畫面，即可完成強調遠近感、展現手部魄力的構圖。

● **各式各樣的構圖**

來看看更多讓「手」成為主角的構圖吧！

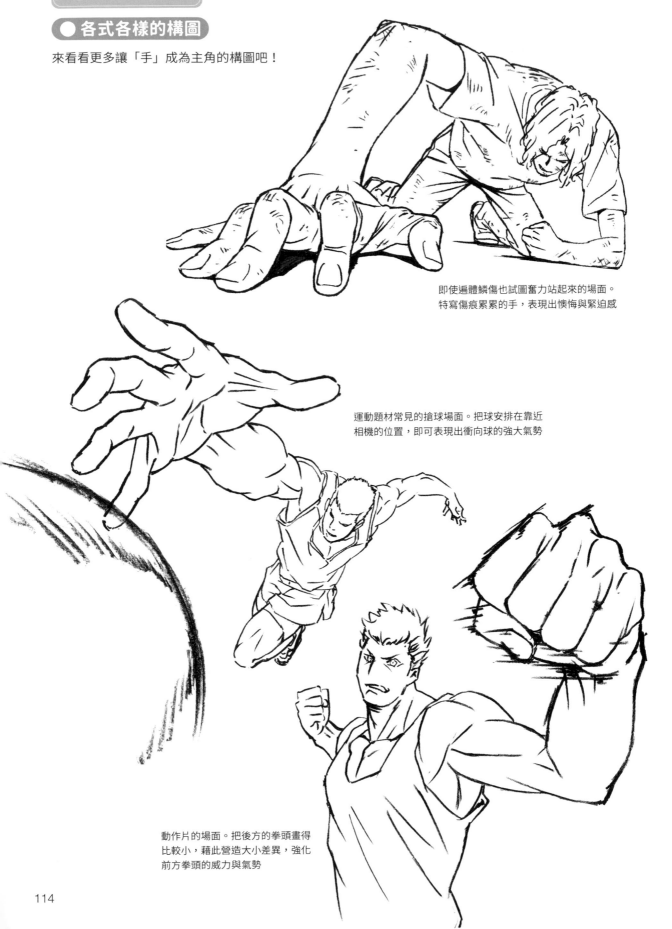

即使遍體鱗傷也試圖奮力站起來的場面。
特寫傷痕累累的手，表現出懊悔與緊迫感

運動題材常見的搶球場面。把球安排在靠近
相機的位置，即可表現出衝向球的強大氣勢

動作片的場面。把後方的拳頭畫得
比較小，藉此營造大小差異，強化
前方拳頭的威力與氣勢

活用構圖展現角色的魅力

以下我將介紹活用構圖來烘托角色的手部表現範例。

把手往前伸向鏡頭的構圖，同時加入獨特的手勢，
即可強化這個角色具備的特質。

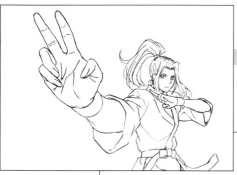

加入獨特的手勢

讓手勢看起來更獨特，可營造出一種施展未知
武術的氣氛。光是透過這充滿戲劇性的手勢，
就能表現出這個角色的背景可能不簡單

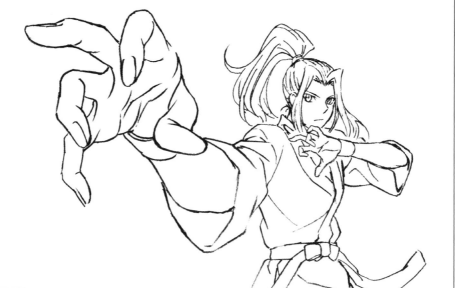

獨特手勢的範例

將每根手指都畫成使勁出力的樣子，就可以打造出充滿個性、
擁有獨特手勢的手。即使是現實中比不出來的手勢，在繪畫的
世界裡都可以實現喔！請自行嘗試各式各樣的手勢吧！

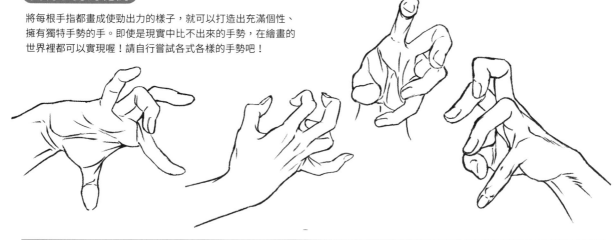

實作手勢的連續動畫

以下我將比照動畫的作畫，示範畫出絕妙好手的連續動作分鏡圖。你可以利用 p.118 提供的網址觀賞完成的動畫。

● **充滿魄力的手勢** 動作片的原畫，最重要的就是表現出速度感和魄力。下面就以揮拳的連續動作為例，解說展現魄力的手勢畫法。

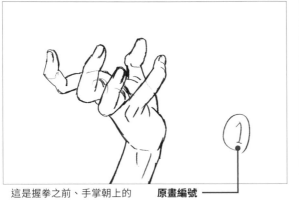

這是握拳之前、手掌朝上的手勢。透過指向不同方向的手指，表現用力的感覺

原畫編號
原畫的編號，除了標示順序，填寫律表 (p.118) 時也會用到

從手掌朝上的動作，慢慢轉變成一邊轉動手腕一邊握拳的手勢

握拳之前的手勢

握拳但是尚未用力的狀態。到這一格為止的一連串準備動作，都在表現壓抑忍耐的情緒

揮拳的動作。出拳之前，手臂會把拳頭往後拉到身體的一側，也就是拳頭會離鏡頭遠一點，所以將拳頭畫得小一點

牽動手臂，同時使勁出力

用力出拳之前，拳頭幾乎變成垂直方向。到這一格為止是旋轉、蓄力的手勢。請善用動態與靜態來增添輕重變化

出拳時，手臂會往水平方向扭轉。用筆觸畫出扭轉動作，表現即將出拳的氣勢

這張原畫我刻意不畫筆觸。因為如果全部分鏡都加筆觸，完成的動畫會給人一種模糊印象，因此我會在中間安插幾張線條乾淨的分鏡圖，除了增添輕重變化，也可以表現拳頭細微的晃動感

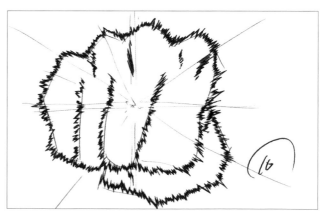

用放射狀的筆觸來表現速度感與力道氣勢。筆觸的消失點是安排在拳頭的中心

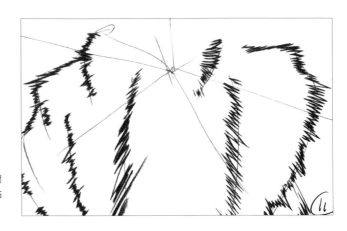

接下來這幾格是拳頭打中鏡頭的晃動畫面，因此稍微破壞手型也沒關係，重點是表現出力道和氣勢。筆觸的消失點位置稍微往上偏移，營造拳頭從上方打下來的感覺

將這組分鏡圖製作成動畫時，我讓最後 2 個分鏡圖交互出現，可以表現挨揍那一方的視點晃動感。

律表

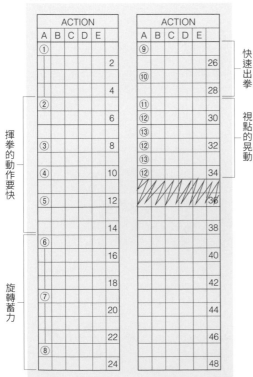

ACTION						ACTION					
A	B	C	D	E		A	B	C	D	E	
①						⑨					
				2						26	快速出拳
				4		⑩				28	
②				6		⑪				30	
						⑫					視點的晃動
③				8		⑬				32	
						⑫					
④				10		⑬					
						⑫				34	
⑤				12						36	
				14						38	
⑥										40	
				16							
				18						42	
⑦										44	
				20							
				22						46	
⑧										48	
				24							

揮拳的動作要快

旋轉蓄力

連結以下的 URL 或掃描右圖的 QR Code，即可觀看這段完成的動畫。另外也有提供完整解說作畫過程的影片，請參考 p.138。

https://vimeo.com/
user191455499/f3593-03

● 優雅的動作

以下我所畫的是性感角色招手的手勢。我將解說女性優雅的手指動作，以及畫成動畫分鏡圖時的訣竅。

雖然也可以從手掌朝上的狀態開始畫，不過我刻意加入了翻轉手腕前的預備動作，可加強性感的印象

※ 為了呈現塗鴉的感覺，我把草稿的藍色線條也保留下來。

從小指開始往側面側翻轉手腕，只有食指保持原樣

翻動手腕，同時從小指開始移動。到這一格為止的分鏡圖都是預備動作

hint

律表（Time Sheet / 動畫律表）

「律表」是在動畫製作過程中必備的工具，是用來記載製作動畫時的流程指示。

通常以每秒 24 幀為基準，可標記畫好的圖要放在哪一幀，要在哪個時間點呈現等內容，或是要加入台詞、原畫與原畫之間安插的圖（中間幀）、用相機拍攝時的必要資訊等。

ACTION					S	CELL							CAMERA	ACTION				
A	B	C	D	E		A	B	C	D	E	F	G		A	B	C	D	E
					2													
					4													7
					24													9
					26													

CHAPTER 3 實作手勢的連續動畫

119

從小指開始彎曲。為了表現流暢優美的動作,其他的手指不會彎曲

讓無名指緊接著小指彎曲

接著讓中指彎曲

食指彎曲的時候,從小指開始慢慢變成握住的型態

小指彎曲之後，換成無名指、中指依序往內彎

除了食指和拇指，其他手指呈現握住的狀態，藉此保留餘韻

律表

	ACTION							ACTION				
	A	B	C	D	E			A	B	C	D	E
①							⑦					
					2							26
					4		⑧					28
					6							30
					8		⑨					32
②					10							34
					12		⑩					36
③					14							38
④					16							40
					18							42
⑤					20							44
⑥					22							46
					24							48

清楚呈現的部分

幾乎沒有快慢變化

慢慢呈現，為了營造最後的餘韻

如果要讓動畫呈現地更加流暢，最好在每張原畫的中間再安插其他圖（稱為「中間幀」或「補間影格」）。本例只是當作簡單的示範，因此我只有畫出主要的手勢與動作。

連結以下的 URL 或掃描右圖的 QR Code，即可觀看這段連續分鏡動畫。

https://vimeo.com/
user191455499/f3593-04

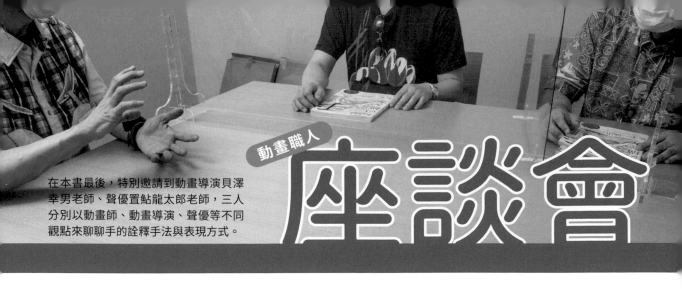

動畫職人 座談會

在本書最後,特別邀請到動畫導演貝澤幸男老師、聲優置鮎龍太郎老師,三人分別以動畫師、動畫導演、聲優等不同觀點來聊聊手的詮釋手法與表現方式。

貝澤 幸男╳加々美 高浩╳置鮎 龍太郎

貝澤 幸男
動畫演出家、動畫導演。曾擔任電視動畫《靈異教師神眉》、《光之美少女:食尚甜心》系列作品的導演,也曾負責《數碼寶貝大冒險》等作品的分鏡腳本、演出等工作。

置鮎 龍太郎
聲優。曾為《靈異教師神眉》的主角鵺野鳴介配音,並廣泛活躍於戲劇配音、旁白等領域。曾在 2021 年以演員身分客串演出 NHK 大河劇《直衝青天(青天を衝け)》。

三人的邂逅始於《靈異教師神眉》

──三位老師都有參與的作品,是從電視動畫《靈異教師神眉》(以下簡稱《神眉》)開始的嗎?

貝澤 我不確定兩位老師有沒有參與過我導演的電視動畫《聖魔大戰》或《新仙魔大戰》……。
置鮎 我完全沒有參與過《仙魔大戰》。
加加美 我是有替《聖魔大戰》畫過一些原畫,所以貝澤導演和我算是從那時候開始合作的吧?
置鮎 《真仙魔大戰》嗎?
貝澤 不是啦,是更早之前的《聖魔大戰》或《新仙魔大戰》時期,差不多是 1989 年吧!
置鮎 那個時候我都還沒開始工作呢!
一起 (笑)。
加加美 我也有參與過《灌籃高手》的第一集跟劇場版動畫,但是置鮎老師所飾演的三井壽好像還沒有出場對吧?
置鮎 第一集的確還沒出場,劇場版也沒出現。
加加美 啊!是這樣嗎?這麼說來,我們三個人都有參與的作品果然是《神眉》耶。
置鮎 這是我第一次正式跟加加美老師見面呢!
加加美 我們之前只有在慶功宴上擦身而過吧!

加加美老師的畫很有存在感和立體感

──能不能請兩位和加加美老師共事過的老師,講一下加加美老師的畫有什麼樣的魅力?

貝澤 加加美老師的畫,我從導演的角度來看,密度非常高。我講的「密度高」並不是說他畫得很細緻,而是角色的存在感非常強烈。有些地方甚至會超出導演的要求,但我覺得這樣很棒。以《神眉》來說,加加美老師的畫給人一種真實感和存在感,讓小朋友覺得世界上真的有神眉這樣的老師。

──當時幾乎沒有 NG 過嗎?

貝澤 《神眉》是很久以前的作品了,我沒辦法記得很清楚,但應該是這樣子沒錯。加加美老師的畫,以神眉進場為例,不只是進場而已,還會著重於表現他進場的理由或價值。只要能夠抓住導演想要表達的重點,就算在表現上有點差異也OK,所以當時我記得很少重拍。在很多時候,畫出來的成果甚至比導演的構想更精采。這樣很讓人興奮,不是嗎?

加加美　製作《神眉》的時候，我才剛開始擔任作畫監督，很多事情都不習慣，其實並不知道該怎麼做，總之就是全力以赴。聽取別人的想法、看著分鏡圖去思考我能如何重現。我並沒有把它當作例行公事或特定模式，而是對每個鏡頭我都從零開始思考，設法傳達我的想法。

貝澤　加加美老師您在作畫的時候，是不是也會在自己心中先想好每個鏡頭的重點？例如要設法凸顯某個部分，或是要展現立體感之類的。

加加美　《神眉》這部作品涵蓋了動作、魅惑、恐怖等場面。尤其是恐怖場面，最好在構圖時就能夠充分營造氣氛。我也會參考其他老師的拍攝手法，像是「超人力霸王系列」導演實相寺昭雄老師常拍的視角，或是庵野秀明老師也常做的，刻意在前景畫一根柱子或物體，在遠處安排小小的人物等。尤其是恐怖場面中的鬼怪，我就曾經參考「超人力霸王系列」的構圖視角。至於人物的動作，我通常是憑喜好去畫，但是在畫面構成或構圖時，就會注意上述這些重點。

置鮎　我記得《神眉》的某個時期，經常會出現有別以往的可愛表情，或是臉看起來特別帥氣，當時負責作畫的正是加加美老師。我是那個時候才知道加加美老師的名字，當時就覺得這個人的畫很有個性，手的表情也非常豐富，好厲害啊！幾年前我在網路上找到了老師的名字，忍不住「啊」了一聲，心想這個人可能就是我在《神眉》合作過的那個人，讓我有點興奮呢。

貝澤　會在哪裡遇見真的很難預料呢！

加加美　發現您追蹤了我的 Twitter 時，我真的嚇了一跳呢！我覺得很開心喔。

貝澤　加加美老師的畫立體感很強，真的很棒！2D 動畫不是平面的嗎？所以我認為，必須明確知道平面中要凸顯的重點，這點非常重要。即使畫面中有許多站著的人，也應該是為了要襯托出某個角色，或是讓某個人成為視覺焦點。就算是平面的動畫，也必須表現出立體感。現在我重看《神眉》，還是會覺得加加美老師畫中的立體感很厲害！我試過用前些日子很多人討論過的方法，就是先閉上一隻眼睛，再去看加加美老師作畫的那幾集，真的會大吃一驚耶。先閉上一隻眼睛，可讓大腦解除視差，再去看加加美老師那些很有立體感的畫，就會感覺它們真的浮出畫面了。

一起　咦～！

貝澤　我覺得超神奇，會有種「哇～跳出來了」的感覺喔。這正是加加美老師的畫厲害的地方。他的畫能有這種效果，應該是因為在符合焦點、切中提要的前提下，立體感經過縝密計算而完成的構圖。我即使再看一遍還是覺得真的很厲害。

加加美　真的假的？下次我也來試試這招（笑）。

對動畫表現持續地檢視、思考、作畫

——本書的讀者大多是有在畫畫的人，對於這群讀者，能不能請貝澤先生跟我們聊聊動畫導演會如何使用手的畫面。

貝澤　我在當導演時並不會經常使用手的畫面，但我的確會透過手的演技來作為一種隱喻，例如用玩手指來表現角色隱藏著心事。不過，並不是這麼做就可以了喔。舉例來說，我畫畫時會試著逐一回顧自己正在做什麼，邊畫邊用眼睛檢視，同時用大腦思考，然後再動手修正。也就是說，從手到眼、從眼到腦、再從腦到手，形成了一個反覆不斷的循環。我認為在工作流程中具備這個循環是很重要的。光是畫手的畫面或許沒有太大意義，但是當這個手帶有力量，就可以表現臉部表情，所以務必透過手、腦、心這樣子的循環，描繪角色的心情或狀況。我認為如果能這麼做，就能夠更清楚地傳達我想畫的東西。

置鮎　這就是作為戲劇演出的一環吧！在戲劇的流程中，這就像是讓某個角色展現他的演技。

貝澤　我也常常用到一些手勢，像是把手指指向某處，或是讓角色比出帶有挑釁意味的手勢等，根據手掌方向來表達不同狀況的用法也很方便。在捕捉手部畫面時，通常會變成特寫，所以有時我也會透過從全身鏡頭拉大到爆框的手部動作，來表現感情或故事的轉折變化。

——光靠手的演技就可以表現很多事呢！

貝澤　是啊！看到加加美老師的畫，不但會覺得那些手好像有表情，甚至還會覺得刻畫著人生。當我看到這些畫，就覺得可以用來詮釋各式各樣的戲劇表現。但我如果平常就要求這麼多細節，應該會讓很多動畫師感到困擾吧（笑）。這種畫作只有加加美老師才能畫得出來啦。東映動畫公司的導演如果聽到合作對象是加加美老師，每次都會表現出強烈的合作意願，老師很受歡迎呢！

加加美　沒這回事啦（笑）。我很任性又愛抱怨，搞不好很多人還嫌我難搞呢（汗）。

聲優的演技能賦予作品深度

——接著想要請教置鮎老師，請您從聲優的角度聊聊如何注意到手的表現。

置鮎　一般來說，我們是從臉部表情去解讀角色的情緒，但是在動畫中，令人意外地並不會完全只拍臉，鏡頭常常聚焦在身上某個部位，或是拍背景，透過各種視角去描繪心情的變化。其中，手就是很容易做表情的部位。手有時會隨自己的意識動作，有時也會無意識地動作，以《神眉》來說，主角變成「鬼手」的表情也是這樣。所以他每一集的表演不同，畫法不同，表現方法也會不同。正因如此，才能表現出個性不是嗎？我們通常是在動畫尚未完成的時候就開始錄製配音，所以幾乎都是到了正式播出時才看到成品。

——擔任作畫監督的加加美老師，對置鮎老師的聲音演技有什麼看法？

加加美　我擔任過《神眉》其中 5、6 集左右的作畫監督，最初我只看到自己畫的圖，後來看到加入聲音、顏色、音樂之後完成的動畫時，感覺

真是太棒了。之後隨著播出集數的增加，我常常一邊想像置鮎老師的演技一邊畫。比如說，一邊想像他配音的演技，同時讓角色做出對應的表情與動作，我現在也還是會這麼做。

置鮎　能在播放期間了解彼此的狀況真的很棒。現在的動畫大部分都是只做一季就結束的作品，有很多作品我甚至還沒看過成品就開播了。

貝澤　通常在我們習慣之前工作就結束了。

加加美　說得極端一點，我覺得用預錄的方式，先把聲音錄好，再根據聲音去作畫，也不錯吧？我以前也做過那樣的工作，別有一番趣味。

——對聲優而言，光靠劇本來表現聲音的演技，是否會非常困難？

置鮎　我想這取決於故事的性質吧。像《神眉》這類作品同時涵蓋了日常與非日常，聲音的演出可能要誇張一點，也必須先理解作品的世界觀。如果用預錄的，聲優要輸入的資訊量會很龐大，工作人員也會很辛苦，畢竟除了我們，工作人員也得充分熟悉劇情才能處理。後期才配音的話，則是在已經完成畫面的播放長度中努力去配音。這兩者的做法各有不同，我覺得都很不容易。

《神眉》長久以來廣受喜愛的理由

——《神眉》現在還是很有人氣，常常辦展覽，三位老師覺得它長時間廣受喜愛的理由是什麼？

貝澤　置鮎老師不僅演活主角鵺野鳴介（神眉）的角色，他的演技也讓人感受到老師對學生逐漸萌芽的愛，我認為這是受歡迎的主要原因之一。鵺野鳴介好色、沒用，有各種不為人知的一面，我認為置鮎老師充滿特色的聲音與強大的演技和主角非常相襯。置鮎老師塑造出超乎我們想像的角色，我真的非常開心。

置鮎　非常感謝。

貝澤　《神眉》有加加美老師充滿存在感的畫，還有置鮎老師的聲音演出，雙重加持之下帶來了強大的存在感。兩位老師共同塑造出「靈異教師神眉真的存在這個世界上」的感覺。我真的非常感謝，同時也很感動。

置鮎　沒有啦～您這樣說我真是太開心了，真的很謝謝您。我記得您當時也說過一樣的話呢！

一起　（笑）

貝澤　聲優老師透過聲音打造出角色的存在感，對作品產生很大的影響；作畫老師聽聲優的聲音演技，表現在後續的畫作上；工作人員的感情也在過程中逐漸增長。所有的人完美合作才能誕生好作品，我想《神眉》就是一個很棒的例子。

——也許這就是它長久以來廣受喜愛的理由。

貝澤　動畫演出並不是把角色放進空間裡就好，以教室為例，還要描繪出神眉老師與學生們和諧共處的空間。雖然空間的廣度被侷限在一個框架當中，但是置鮎老師的聲音彷彿有一種遠近感，他能配合這個預設的框架，巧妙地表現距離感。
置鮎　謝謝。
貝澤　也就是說，透過加加美老師的作畫，以及置鮎老師的聲音演技，可以表現出肉眼看不見的「魄力」或「氣勢」。我認為兩位的共通點，就是都有填補這類空間的訣竅，能巧妙地融入演出的意圖，讓每個畫面都很有存在感。
置鮎　《神眉》其實是我第一次擔任主角，也是我第一次參演所有集數的作品，所以我對它很有感情，至今仍是我最喜歡的作品。我當時也非常努力地在塑造角色。能以參演者的身分加入製作團隊，我對這部作品和角色都有很深的情感。
貝澤　是因為愛吧。對作品一定要有愛啊！

——加加美老師，請問《神眉》裡有沒有哪些畫直到現在仍讓您印象深刻？

加加美　讓我印象最深的就是「鬼手」吧。鬼手終究是將人的肌肉和肌腱加以設計而成的產物。我一開始並沒有多想，就像這樣看著自己的手去把它畫出來。無論是設計時或是作畫時都有超多複雜的線條，畫起來很累呢！這應該是我作畫時會注意到手的表情的第一部作品吧。不是用臉，而是只用手去表現痛苦的感覺。所以，如果光看手的表現，《神眉》就成為令我印象深刻的作品。

——「鬼手」是不是有些地方很像解剖圖？

加加美　是啊！「鬼手」的外觀看起來就好像把紅色的肌肉和肌腱外露的感覺。

——老師作畫時是否有參考過醫學類的書？

加加美　我幾乎沒看過任何醫學書籍。不過這次我為了寫書，又再次認真研究了手的表現，但我大部分都是參考實物，比如觀察自己的手，或是認識的女性的手。所以我畫出來的手，都是我的自創風格或動畫風格，總之我都是以好看為優先所畫出來的手。每次看到大家的好評，我總覺得很神奇，真的非常感謝大家的喜愛。
貝澤　加加美老師畫的圖，真的非常帥氣。尤其是主角神眉受傷倒下之後重新爬起來，扶著鬼手的表現方式，實在是太帥了！

享受畫畫的樂趣

——訪談的最後，可以請老師們對將來立志進入插畫、動畫界的讀者們說幾句話嗎？

貝澤　我也很喜歡畫畫，小時候還去外面找老師學過畫畫。但是一開始都是在打基礎，讓我覺得一點都不有趣。我覺得畫畫就是要能樂在其中，這是我想傳達的。所以我希望各位先從享受畫畫這件事開始，用自己的個性或感性去感受樂趣。
置鮎　我看了加加美老師的書，裡面還畫了各種表情的手呢！我們聲優的工作是用聲音來表現，不過要考量到手的表情也是演技的一部分，所以我也常常會在自己腦海中反覆確認，比如角色是這樣想的，所以可能會用這種方式說話或喊叫，像這樣不停地想像。就像貝澤先生所說的，重要的是樂在其中、回歸初心。希望各位永遠別忘了要開心地做自己。

——由衷感謝各位在百忙中抽空受訪。

手勢照片素材集

以下是由加加美高浩老師親自監製的 114 張照片，包括了難以辨識的角度、拿東西的手等不容易畫的姿勢。
除了加加美老師自己的手，還另外準備了一位女模特兒的手，以便參考男女的差異。　照片素材的下載方法請參考 p.138。

●正面

ph01_01

ph01_02

ph01_03

●拇指側

ph02_01

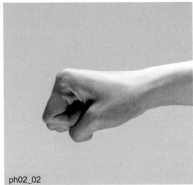
ph02_02

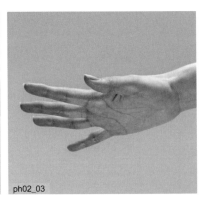
ph02_03

●小指側

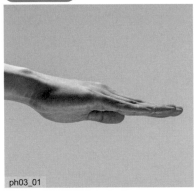
ph03_01

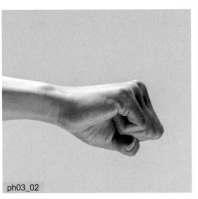
ph03_02

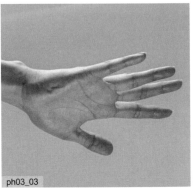
ph03_03

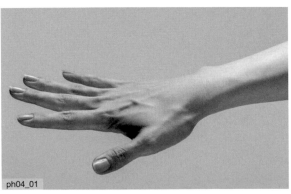
ph04_01

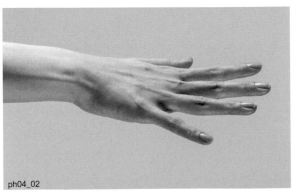
ph04_02

●用手指向某處

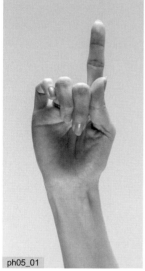
ph05_01

ph05_02

ph05_03

ph05_04

ph05_05

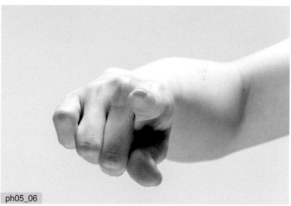
ph05_06

●抓東西的手

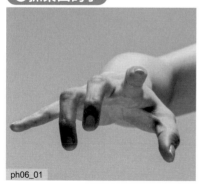
ph06_01

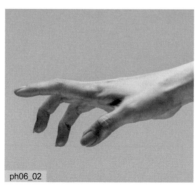
ph06_02

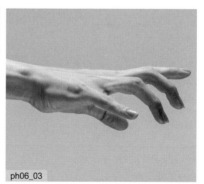
ph06_03

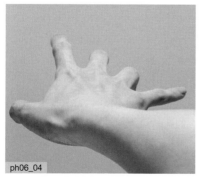
ph06_04

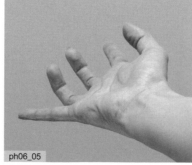
ph06_05

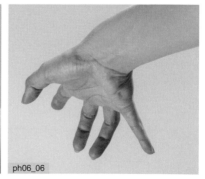
ph06_06

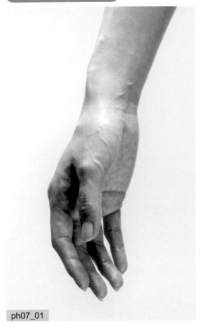

ph07_01

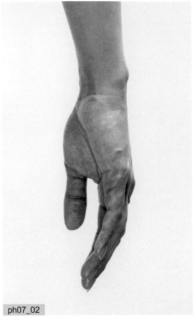

ph07_02

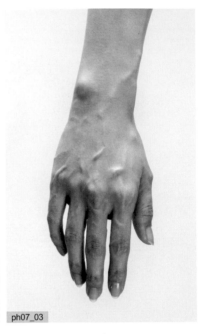

ph07_03

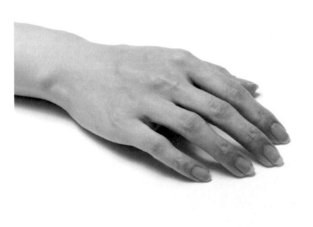

ph07_04

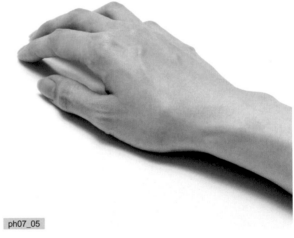

ph07_05

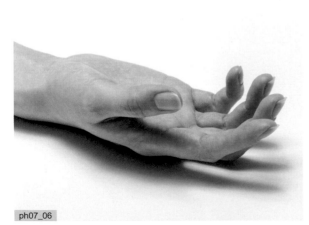

ph07_06

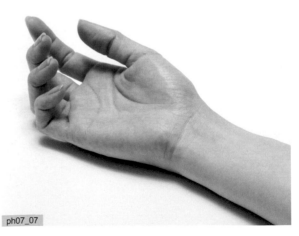

ph07_07

●手比愛心

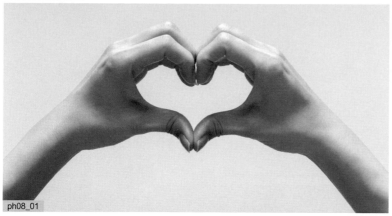

ph08_01

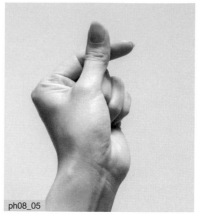

ph08_05

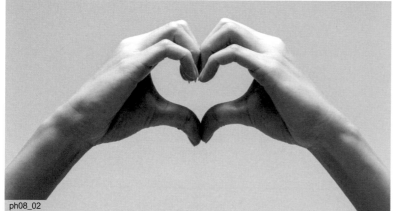

ph08_02

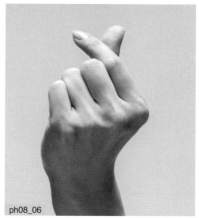

ph08_06

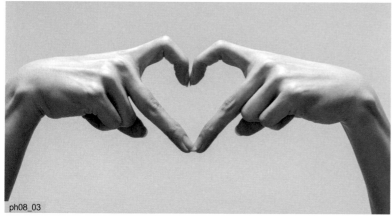

ph08_03

●雙手合十

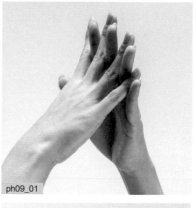

ph09_01

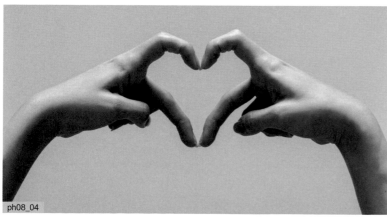

ph08_04

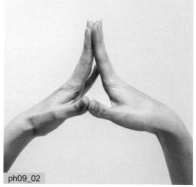

ph09_02

●交叉手臂

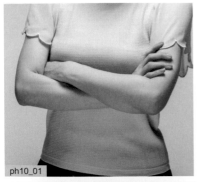
ph10_01

ph10_02

ph10_03

ph10_04

ph10_05

ph10_06

●拿馬克杯

ph11_01

ph11_02

ph11_03

●拿茶杯

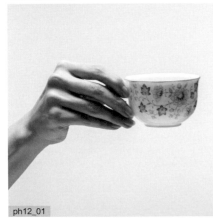
ph12_01

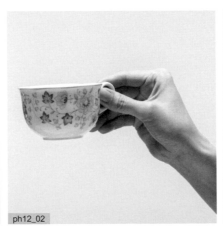
ph12_02

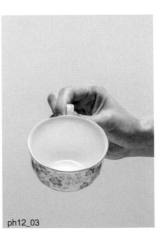
ph12_03

●拿紅酒杯

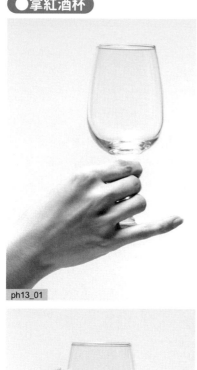

ph13_01

ph13_02

ph13_03

ph13_04

ph13_05

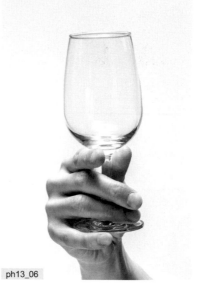

ph13_06

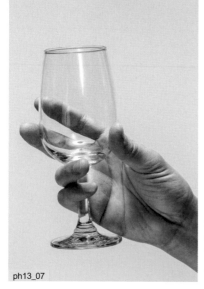

ph13_07

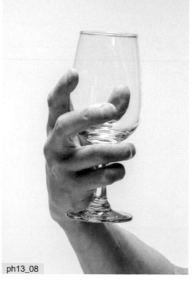

ph13_08

● 拿菸

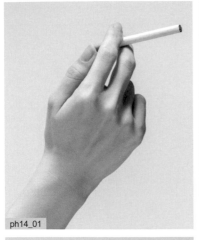
ph14_01

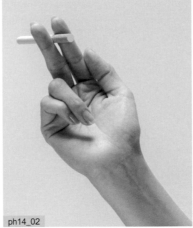
ph14_02

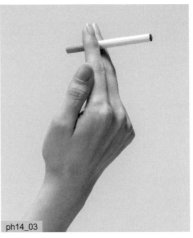
ph14_03

ph14_04

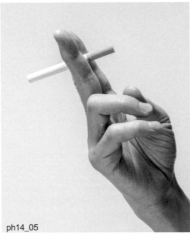
ph14_05

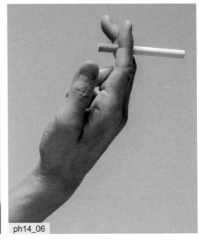
ph14_06

● 握筆

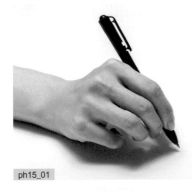
ph15_01

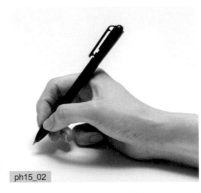
ph15_02

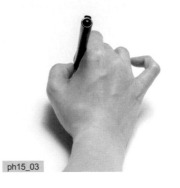
ph15_03

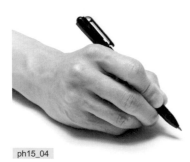
ph15_04

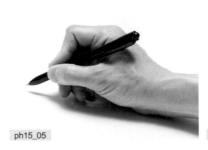
ph15_05

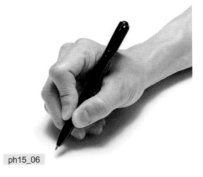
ph15_06

ph15_07

ph15_08

ph15_09

ph15_10

ph15_11

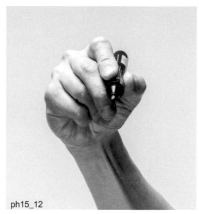

ph15_12

●拿卡片

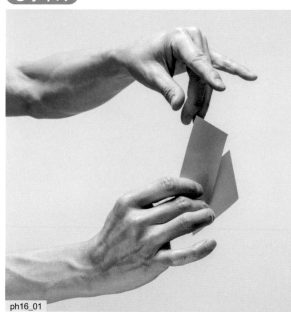

ph16_01

ph16_02

ph16_03

ph16_04

ph16_05

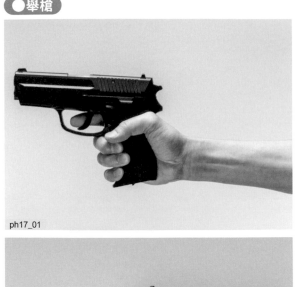

ph17_01

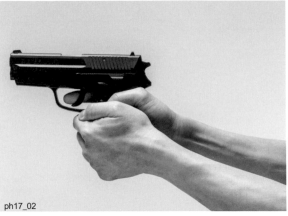

ph17_02

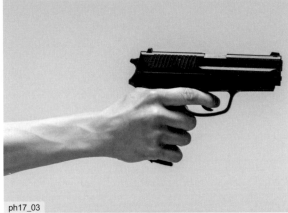

ph17_03

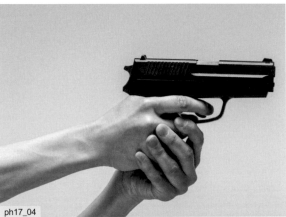

ph17_04

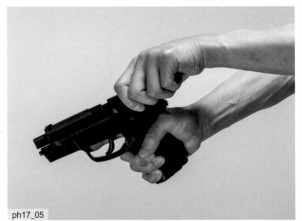

ph17_05

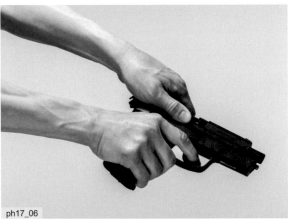

ph17_06

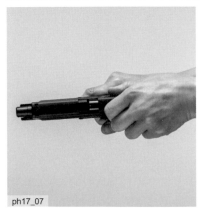

ph17_07

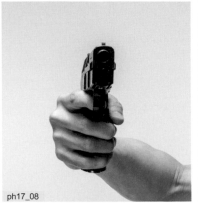

ph17_08

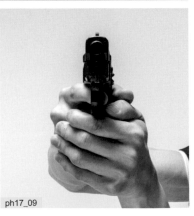

ph17_09

●握日本刀

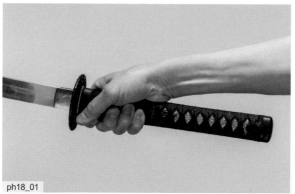

ph18_01

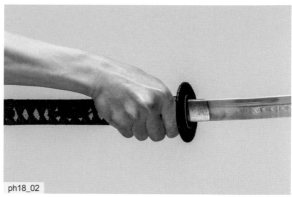

ph18_02

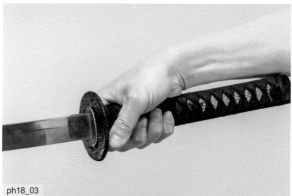

ph18_03

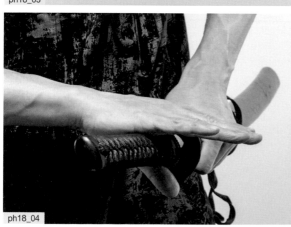

ph18_04

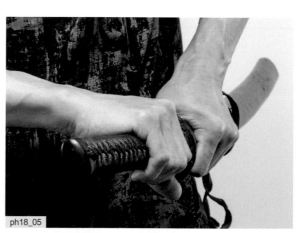

ph18_05

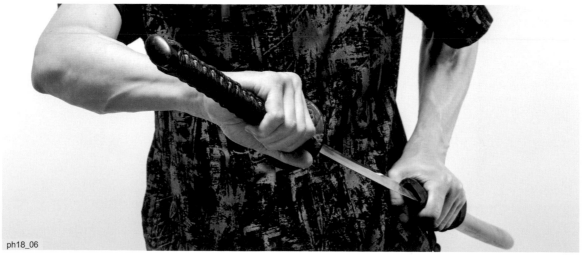

ph18_06

●撃掌

ph19_01

ph19_02

ph19_03

●護送

ph20_01

ph20_02

ph20_03

ph20_04

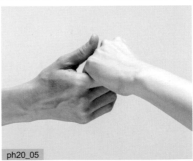

ph20_05

● 牽手

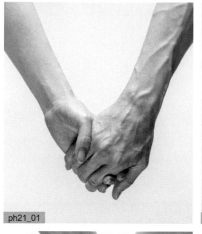
ph21_01

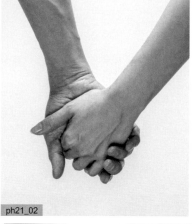
ph21_02

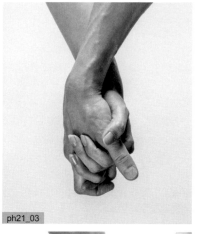
ph21_03

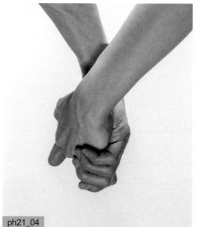
ph21_04

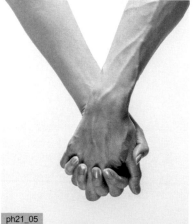
ph21_05

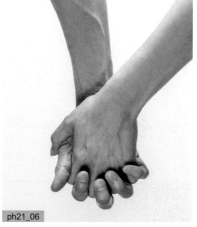
ph21_06

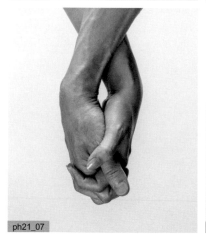
ph21_07

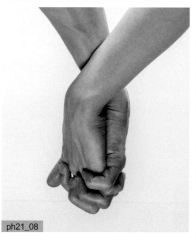
ph21_08

● 雙人手比愛心

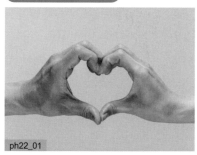
ph22_01

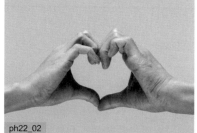
ph22_02

● 模特兒簡介

寺島 絵里香

演員。作品包含舞台劇、廣告、電影、短片等，代表作品有「日本特許廳撲滅仿冒與盜版活動」廣告、「宜得利彈力沙發套」廣告，還有「終極狼人殺」短片等。目前的演藝工作以舞台劇「狼人殺・現場演出劇場」（人狼 ザ・ライブプレイングシアター）為中心。是劍玉組織「Tokyo damagirls」的成員，曾以「劍玉 HEROES」的身分參演 NHK「紅白歌合戰」和「UTA-CON」等節目。

Twitter：@erika_terashima
blog：https://ameblo.jp/terika/

本書附錄說明

附錄檔案的詳細介紹與影片的觀看方式

本書特別附贈了作者的教學影片、「手勢照片素材集」和「練習用線稿」等相關檔案。

附錄 1　教學影片 (需線上觀看)

作者提供了兩段教學影片,分別是以下的「繪圖工具介紹與線稿繪製流程」、「陰影繪製流程」,可透過網址 (在瀏覽器輸入「教學影片」右側的網址或用手機掃描 QR 碼) 直接在線上觀看。此外,在本書的 p.118 和 p.121 還有分別示範兩段「連續分鏡動畫」,請利用該頁面提供的連結和 QR 碼前往觀看。

繪圖工具介紹與線稿繪製流程

這段影片是「實作手勢的連續動畫」單元 (p.116) 中「充滿魄力的手勢」分鏡圖的製作流程,示範畫13張線稿。

教學影片 https://vimeo.com/user191455499/f3593-01

陰影繪製流程

這段影片是「實作手勢的連續動畫」單元 (p.116) 中「充滿魄力的手勢」分鏡圖的後續,示範替線稿加上陰影的流程。

教學影片 https://vimeo.com/user191455499/f3593-02

附錄2　手勢照片素材集

由加加美高浩老師所監製的「加加美高浩 × 寺島繪里香手勢照片素材集」,共 114 張圖檔 (JPEG 格式)。完整收錄了本書 p.126～p.137 手勢照片素材集中的所有照片。也有收錄 p.38 以及 p.40 示範草稿畫法用的手勢照片,可用於臨摹練習。

phatari01

phatari02

附錄3　練習用線稿

收錄了 p.80～p.83 所有範例的線稿檔案共 19 張 (JPEG 格式),提供讀者用來練習添加陰影。讀者可以一邊參考 p.80～p.83,一邊練習畫陰影。

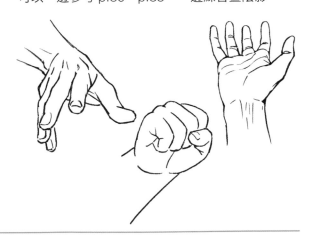

下載附錄檔案

以上這些手勢照片和練習用線稿的檔案,可利用本書的專屬網址下載。請您在瀏覽器輸入下面的網址,即可下載附錄資料夾的壓縮檔 (zip 格式)。請解壓縮該資料夾,即可搭配本書使用。素材集中的照片皆屬於作者所有,因此在開始使用之前,請您務必先閱讀各資料夾中的「使用說明」檔案。

本書的專屬下載網址　https://www.flag.com.tw/DL.asp?F3593

後 記

2022 年就是我成為動畫師的第 40 個年頭。雖然我已經畫了 40 年，我還是常常覺得，不管你是要畫什麼，要畫人、機械、動物、自然現象……，比起憑空想像，最好要參考一些東西，才能讓作品更有存在感或是更令人印象深刻。這是因為畫畫的人對描繪對象的愛，對表現的熱情、所付出的努力等，都會寄託在作品中，這些像思念一樣強大的氣場，都會傳達給觀看的人，不是嗎？我想這就是為什麼現在還是有很多純手繪的動畫。

有些人熱愛機械，有些人沉迷於爆炸或各種自然現象，有些人喜歡可愛的女生……；每個人喜好都不一樣，想要去欣賞、珍惜自己喜歡的東西，要體現這種心情，其中一種行為就是「畫畫」。既然要畫，就希望能明確地表現出事物的魅力，這種想法或許就是「對畫畫的堅持」吧。

我之前常常提到，我小時候是因為看了李小龍的電影，發現到「手」的帥氣，之後我在畫人物時才開始注意到手，等我成為動畫師後，更是經常注意手的表現方式。在剛開始的時候，我的技術還沒有很成熟，沒辦法照自己的理想去畫，但是在需要表現手的演技時，我並不會滿足於簡單的畫法，而是會勇敢挑戰各種困難又麻煩的畫法。雖然過程無比艱辛，但我還是持續地畫，我這份對畫畫的堅持，在擔任《遊戲王》的作畫時達到巔峰，常畫出令人印象深刻的手勢畫面。我幾乎是實踐了我在李小龍身上學到的道理：「厲害的手勢會讓手看起來很漂亮、很有魄力、很性感，成為表現上非常有效的武器！」。

畫畫對我來說，就是「讓想像的東西具體成形」、「將觀察到的事物以自己的方式表現出來」，也就是在自己腦中好好設計後重新輸出的過程。

因此，正如我在前一本書中說過的，畫畫並沒有「正確答案」，我覺得只要每個畫畫的人都能夠自由開心地去畫，那就是最棒的（雖然變成工作之後，可能就無法隨心所欲了……）。不知道本書的讀者對於我想表達的事情能理解到何種程度，總之希望各位畫畫的時候不要想太多，盡情地去享受它吧！誠如我尊敬的李小龍名言：「Don't think, feel！」。

最後，請容我小小宣傳一下……。我今年（2022）和玩具公司「壽屋」（KOTOBUKIYA）合作，共同推出了「終極手部模型」，它的可動範圍非常廣，很適合讓插畫家們作為繪畫參考的工具。有興趣的朋友，可以搜尋「終極手部模型」這組關鍵字，也很歡迎追蹤我的 Twitter（@jetikariya50）或是 KOTOBUKIYA 的 Twitter（@kotobukiyas）以便獲得最新消息。

我寫這本書花了相當長的時間，導致出版時間甚至比原本計劃的時間晚了許多。我衷心感謝出版團隊耐心配合與包容寫書很慢的我，包括 SB Creative 株式會社的杉山聰先生，還有株式會社 Remi-Q 的秋田綾小姐，協助完成這本書的所有工作人員等。長時間以來真的勞煩大家了，非常感謝各位。

2022.1 加加美高浩

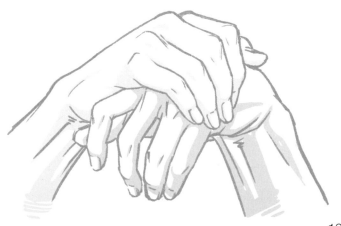

感謝您購買旗標書，
記得到旗標網站
www.flag.com.tw

更多的加值內容等著您…

● FB 官方粉絲專頁：旗標知識講堂

● 旗標「線上購買」專區：您不用出門就可選購旗標書！

● 如您對本書內容有不明瞭或建議改進之處，請連上
 旗標網站，點選首頁的 聯絡我們 專區。

 若需線上即時詢問問題，可點選旗標官方粉絲專頁
 留言詢問，小編客服隨時待命，盡速回覆。

 若是寄信聯絡旗標客服 email，我們收到您的訊息後，
 將由專業客服人員為您解答。

 我們所提供的售後服務範圍僅限於書籍本身或內
 容表達不清楚的地方，至於軟硬體的問題，請直
 接連絡廠商。

 學生團體　訂購專線：(02)2396-3257 轉 362
 　　　　　傳真專線：(02)2321-2545

 經銷商　　服務專線：(02)2396-3257 轉 331
 　　　　　將派專人拜訪
 　　　　　傳真專線：(02)2321-2545

作　　者／加加美高浩

譯　　者／謝蘭鎂

翻譯著作人／旗標科技股份有限公司

發行所　／ 旗標科技股份有限公司
　　　　　台北市杭州南路一段15-1號19樓

電　　話／(02)2396-3257(代表號)

傳　　真／(02)2321-2545

劃撥帳號／1332727-9

帳　　戶／旗標科技股份有限公司

監　　督／陳彥發

執行企劃／蘇曉琪

執行編輯／蘇曉琪

美術編輯／陳慧如

封面設計／陳慧如

校　　對／蘇曉琪

新台幣售價：550 元

西元 2024 年 7 月 初版 2 刷

行政院新聞局核准登記 - 局版台業字第 4512 號

ISBN 978-986-312-764-2

KAGAMI TAKAHIRO GA MOTTO ZENRYOKU
DE OSHIERU "SUGOI TE" NO KAKIKATA

Copyright ⓒ 2022 Takahiro Kagami

Original Japanese edition published in 2022 by
SB Creative Corp.

Chinese translation rights in complex characters
arranged with SB Creative Corp., Tokyo

through Japan UNI Agency, Inc., Tokyo

國家圖書館出版品預行編目資料

神之手・續：動畫大神加加美高浩教你畫出絕妙好手
/ 加加美高浩 著；謝蘭鎂譯；韋宗成 審訂．
初版．臺北市：旗標，2023.09　面；　公分

ISBN 978-986-312-764-2（平裝）

1.CST: 插畫 2.CST: 漫畫 3.CST: 手 4.CST: 繪畫技法
947.45　　　　　　　　　　　　112011137